收錄**700**多個插圖！

カモ老師的
簡筆插畫
大百科

illustrator カモ

《カモ老師的簡筆插畫大百科》

這本書裡充滿了各式各樣可愛的插畫，
完全沒有艱深難懂的內容！
不論是跟著一起畫，
或只是單純拿起來看，
都能帶給你樂趣。

書中的插畫
從頭到尾都沒有用到
立體感、遠近法之類的技巧，
只是捕捉描繪對象的特徵
用Q版方式表現出來。

使用的工具
也是常見的原子筆、麥克筆等。
你可以依個人喜好
挑選自己想要的顏色、粗細、畫風
自由自在地動手畫。

我希望這是一本
當你冒出「我想學插畫！」的念頭、
產生「這個圖該怎麼畫？」的疑問、
遇到不得不自己動手畫圖的狀況時，
能夠提供幫助的書。

illustrator カモ

初步認識本書介紹的插畫

 →

也就是所謂的「著色畫」方式

基本上都是先畫出線條　　　然後塗上顏色

解說員 KAMO 子

做一些變化…

混搭線條
與著色部分

只用麥克筆畫

…等
還有各種其他方法
就用你喜歡的筆觸
來畫吧！

本書使用酒精性麥克筆（COPIC麥克筆），
這種麥克筆可以用出重疊上色等技巧，
想進一步提升實力的話可以嘗試看看喔！

乾了以後重疊上色　　　在乾掉前重疊上色營造漸層效果

contents

17
各式各樣的動物

動物園的明星／彼此有幾分相似的動物／
最受歡迎的寵物（貓咪、狗狗、各種小動物）／
鳥／昆蟲（熱門大明星、蝴蝶、生活中常見的）／
各種海中生物（大型、特色系、療癒系）／
活在深海的動物／動畫登場角色

43
人、職業

爸爸、媽媽、小寶寶／爺爺、奶奶、各年齡層的人／
10多歲的學生／臉的各種方向／人的動作／
小學生嚮往的夢幻職業／超迷人制服／各種不同的表情

115
服裝穿著

服飾配件／祭典／往昔的穿著
（象徵各時代文化的服飾、不同職業的服裝打扮、
反映近代重要事件的服裝造型）／
世界各地的服裝／童話故事角色的服裝／美妝用品

131
居家空間

開始動手畫之前先想一想／外觀／廁所／浴室／
1F客廳／客廳家具／2F餐廳、廚房／季節家電／
廚房用品／餐具／3F臥室＆個人空間／電腦相關／
書桌上的東西／剪剪貼貼／書寫工具／紙類用品／
縫紉用具、DIY工具

149
交通工具

軌道車輛／常見的工作車輛／
出現在工地的工作車輛／遊樂園／奇幻風格／
生活中的交通工具／古時候的交通工具

159
建築物

世界傳統民家／東京的建築／關西、中國地區的建築／
九州、沖繩地區的建築／北海道、東北地區的建築／
世界各國的代表性建築

（你好）

基本畫圖用具

這裡先向大家介紹
我畫插畫時使用的基本工具。
我對於自動筆並沒有特別的要求，
但會依用途使用不同深淺的筆芯。

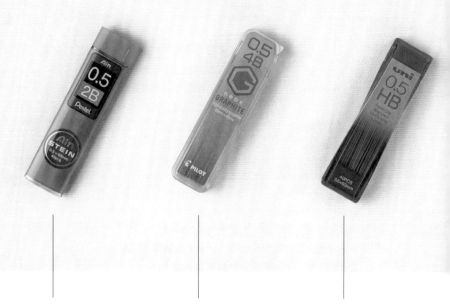

**2B Ain STEIN 0.5
／Pentel**

這是我主要使用的種
類。筆壓適中，而且
不會弄髒紙。

**4B neox GRAPHITE
0.5／PILOT**

想表現出鉛筆線條時，
我會使用這款筆芯。我
喜歡它沙沙的感覺。

**HB uni NanoDia 0.5／
三菱鉛筆**

在想要先打草稿，再用
其他筆描上去時使用。

我不太擅長用橡皮擦，
所以最近都只用軟橡皮擦。
軟橡皮擦不會有屑，
想事情的時候還可以捏在手上玩，
十分便利。

KNEADED RUBBER No.1（軟橡皮擦 No.1）╱holbein
可以捏成各種形狀，是超好用的文具。

使用一半的量　擦小地方時　　我有時會捏成骰子或
　　　　　　　捏成這個形狀　蛋糕捲狀來玩

MONO 橡皮擦╱蜻蜓鉛筆
雖然我不太用一般的橡皮擦，
但想要擦乾淨一點時還是會
用。這是我從學生時代愛用至
今的牌子。

不安

焦躁

畫圖用的紙如果存量不多了，我就會心神不寧。

由於每個牌子的紙顏色不同，改款時紙質也可能會不一樣，

因此使用影印紙感覺就像在賭博。

Maruman 的 CROQUIS BOOK 品質穩定，讓我用得很安心。

CROQUIS BOOK

SQ尺寸／Maruman

從草圖、構想到電話的備忘
事項，我全都寫在這上面。

A4影印紙

我喜歡用薄的。

買的時候都像在賭運氣，

也有賭錯了的時候。

這些是我在手繪插畫時必備的筆。

我覺得這種生活中常見的筆有一大優點,

就是不需要做特別的準備,靈感來了馬上就可以拿起來畫。

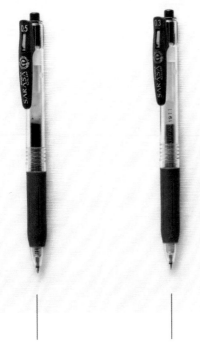

SARASA CLIP／ZEBRA　0.5／0.3㎜ 咖啡色

這款筆是按壓式的,顏色我很喜歡。畫「原子筆塗鴉」我會用0.5的,畫兔兔菇則是用0.3的。

COPIC ciao／Too Marker Products

這是我愛用的 COPIC 麥克筆,重疊上色的表現也很棒。COPIC 麥克筆的顏色有編號可以對照。

COPIC 麥克筆色彩範例

酒精性麥克筆會透到背面，
因此建議下面墊一張
不怕弄髒的紙！

カモ老師出版的作品中主要使用了以下10種色彩的 COPIC 麥克筆。

R 46

想表現鮮明的紅色時
會使用

RV 42

橙紅色

YR 15

類似蜜柑的橘色

Y 35

穩重的黃色

G 82

稍微帶灰色的黃綠色

B 93

成熟穩重的藍色

B 97

散發柔和氣息的
深藍色

V 15

明亮的紫色

E 31

淺咖啡色

W 3

偏咖啡色的灰色

カモ老師的作品
（楓書坊出版）

主要使用的10種色彩
和這本書相同，
這些是カモ老師愛用的顏色

另外還會用到16種輔助色，這些大多是主要色的中間色。

R 05

接近朱紅色的紅色

RV 34

接近紫色的粉紅色

V 01

淺紫色

E 04

紅豆色

YG 11

淺黃綠色

YG 23

正統的黃綠色

YG 17

感覺最純正的綠色

BG 72

帶綠色的藍色

B 32

淺藍色
接近天空色

B 24

澄澈的藍色

W 1

淺灰色

W 7

灰黑色

Y 21

淺黃色

YR 20

奶油色

E 11

帶紅色的米色

E 35

咖啡色
牛奶巧克力色

紙類的範本

我有買素面的便箋及明信片起來放的習慣。
因為是素面，可以配合季節或用途
畫上不同插畫，用起來很方便。
買的時候我會選格線比較簡單，
或是紙質稍微好一些的款式。

實際範例

用原子筆和COPIC麥克筆在便箋上畫出帶有季節感的插畫。

※ 這些都是曾在Yahoo! JAPAN的CREATORS PROGRAM上公開教學影片的作品。

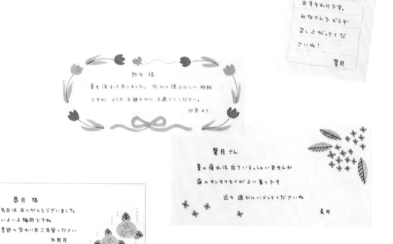

以下是一些我買起來放的便箋及明信片。

有的是用和紙做的；有的格線不是用印的，而是設計成凹凸狀；

有的則是和信封搭配成一組，種類五花八門。

※其中有些現在已經停售。

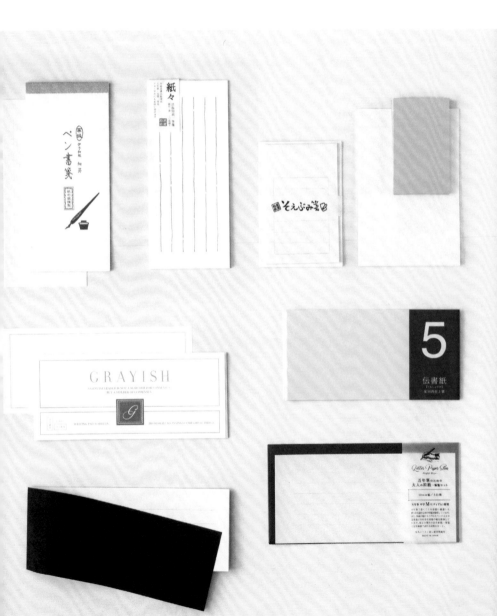

數位工具

ipod

用數位工具畫插畫的優點
- 可以清除重畫
- 可以用檔案寄送
- 看起來比較專業
- 不用準備畫具

等等。

Procreate

畫圖App

可以畫圖的App很多，我最常用的則是這一款。

優點
- 打開來馬上就可以畫
- 功能簡單
- 買斷制（不用付月費）
- 有各種筆刷
- 可以用縮時攝影拍攝製作過程影片

美中不足之處
- 顏色只有RGB

還可以在照片上
畫圖，超有趣！

而且能畫出
這麼細膩的圖喔

 各式各樣的動物

動物園的明星

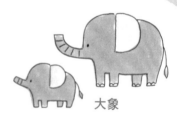

鱷魚
有一張大嘴巴
與突起來的眼睛
背部、身體和嘴巴裡面
畫上各種三角形

老虎
身體比臉大
脖子部分有鬃毛
條紋狀的花紋

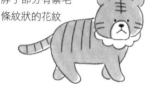

大象
耳朵和身體都很大
先畫耳朵會比較容易掌
握比例
小象的身體畫小一點

熊
重點在嘴巴
與龐大的身軀
不畫出脖子也很可愛

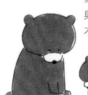

豬
鼻子和嘴巴突出
身體呈橢圓形
腿細細短短的

貓熊

畫出圓圓的臉和耳朵

粗短的手

圓圓的肚子

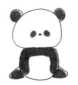

左右兩邊加上腿
塗上黑色

貓熊的各種姿勢

吃東西 **行走** **玩耍**

畫成Q版會比忠於貓熊
原本的樣子畫更可愛

獅子

在三角飯糰的形狀裡
畫出鼻子與嘴巴，
上面加上眼睛

額頭為V字形，
兩端畫成突出狀

臉的周圍畫滿鬃毛

前腿

重點在於緊閉的嘴巴
與蓬鬆茂密的鬃毛

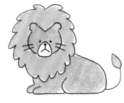

身體和尾巴末端畫大一點

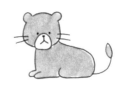

去掉鬃毛便是母獅

長頸鹿

臉的前端較窄
大大的耳朵

長長的脖子

好像畫三角形般
往下畫斜線

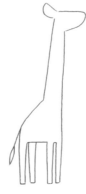

從脖子往下畫
用斜線表現屁股與身體

從身體延伸出長長的腿

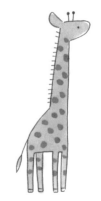

身體上的花紋是重點

黑猩猩

耳朵要畫在臉的兩側
手畫得長一點

臉由橫躺的橢圓形
及心形組成

頭為圓形
短線代表手指

加上大耳朵與長手臂

沿舉起的手臂
往下畫出身體
另一隻手臂放下

腿畫短一點
白色以外的部分塗成咖啡色

也可以畫一隻手
吊在樹上的版本

無尾熊

臉有點類似飯糰的形狀
耳朵大而毛茸茸

畫出肥短的手腳

背部帶圓弧感

據說無尾熊睡那麼久是為了
分解尤加利葉中的毒素

背上背著小無尾熊

在樹上的親子

會睡上
18～20小時

袋鼠

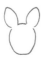

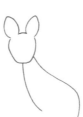

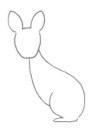

畫出臉與大大的耳朵

以柔和的曲線
表現背部與腹部

畫出後腿
將腹部與背部連起來

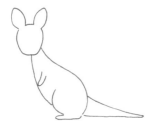

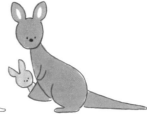

畫出前腿與長長的尾巴
尾巴要有拖在地上的感覺

畫上口袋與袋鼠寶寶

用不同顏色畫袋鼠寶寶
會比較好分辨

水獺

手腳短短的
看起來很討喜

畫出圓臉與小耳朵　　　身體長長的　　　腿畫短一點　　　加上好像在笑的臉
與長鬍鬚

白鼬

夏季版

毛色會不一樣

臉小、耳朵小　　　脖子接著長長的身體
畫出脖子的線條　　　腿短、尾巴粗

冬季版

只有尾巴末端是黑色

水豚

重點在於眼睛
和鼻子的位置

鼻子以下較長　　　背畫得圓一點　　　將腹部與背部連起來　　　用線條表現眼睛
耳朵小小一個　　　　　　　　　　　　　　　　　　　　　　　與毛髮的紋路

彼此有幾分相似的動物

綿羊

臉與額頭部分的毛

左右兩邊畫上耳朵

接著是毛茸茸的身體

腳的部分畫上蹄

年幼的綿羊毛還沒長長，
不用畫得那麼毛茸茸

**據說野生的綿羊尾巴其實很長，
飼養的綿羊尾巴會被切掉
（因為太麻煩嗎？）**

山羊

耳朵往上翹
臉接近三角形

羊角細長
下巴有長鬍鬚

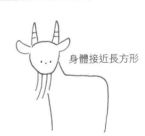

身體接近長方形

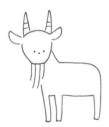

另一側的腿最後再補上，
看起來會更有立體感

年幼的山羊
耳朵是垂下來的

剛出生的綿羊
和山羊看起來很相似

23

最受歡迎的寵物

貓咪

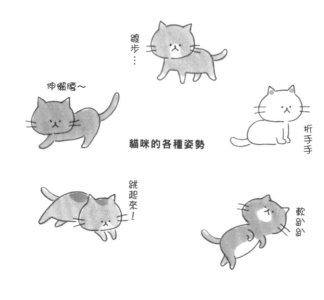

踱步⋯

伸懶腰～

貓咪的各種姿勢

折手手

跳起來！

軟趴趴

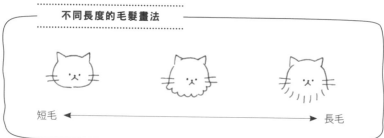

不同長度的毛髮畫法

短毛 ◀━━━━━━━━━▶ 長毛

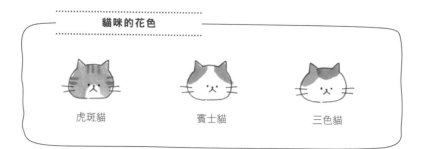

貓咪的花色

虎斑貓　　　　賓士貓　　　　三色貓

曼赤肯貓

腿比較短，因此成貓的
體格看起來也有如小貓

東奇尼貓

臉型及體型都偏細長，
嘴巴周圍及四肢末端等
處顏色較深

蘇格蘭摺耳貓

特徵是耳朵會往前垂下

波斯貓

長毛，眼睛與鼻子間隔短，
臉縮在一起

挪威森林貓

毛髮蓬鬆，尾巴粗

阿比西尼亞貓

體型精瘦，
帶有野性氣息

最受歡迎的寵物 狗狗

吉娃娃
有一對在左右兩側的大耳朵
毛髮可以用線條表現

博美
臉部輪廓可以畫成毛茸茸的形狀
大概像這樣Q版的感覺

迷你雪納瑞
嘴邊的毛髮與眉毛
是最迷人的地方

臘腸狗
腿短、身體長

牛頭㹴正面的臉

各種狗狗的側面

大型犬等臉較長的狗

小型犬等

垮下來的臉
牛頭㹴等

法國鬥牛犬

嘴巴旁邊垂下來的肉
畫成像西洋梨
頭的上方有一對大耳朵

米格魯

身體結實
大耳朵
尾巴往上翹起

玩具貴賓犬

全身畫成毛茸茸的

柴犬

臉型接近菱形
尾巴捲起來

........................
大型犬
........................

大麥町

花紋很有特色
耳朵垂下

杜賓犬

身體接近三角形，
耳朵尖尖的

27

最受歡迎的寵物

各種小動物

外型畫成圓滾滾的，
曲線沒有起伏變化
會比較可愛

倉鼠

畫個長長的半橢圓
下面畫一道弧線

圓圓的小耳朵

前腳畫在身體正中央
畫小一點
後腳畫出爪子

塗顏色
加上鬍鬚

兔子

畫出圓臉及長耳朵

背部帶圓弧感

尾巴是圓的

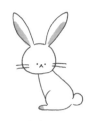

畫出後腳
將肚子與尾巴連起來

鸚鵡

先畫形狀像桃子的臉，
再畫出蛋形的身體

翅膀與長尾巴

鳥嘴上畫出瘤狀突起
用3條線表現鳥爪

塗上漂亮的顏色

大大的殼配上大大的頭
看起來很可愛

烏龜

屁股部分
畫得稍微尖一點

頭圓圓的

四方形的腿

塗好顏色後畫上紋路

金魚

龍睛金魚

上下各畫一道半圓弧線

大大的眼睛

魚鰭畫得醒目些

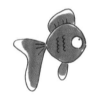

塗上顏色，
可以不用全部塗滿

獅頭金魚

畫顆大肉瘤

留意嘴巴部分，
將線條連起來

畫出魚鰭與心形的尾巴

在頭尾上色

鳥

海鷗
頭是圓形，翅膀尾端為圓弧狀
關鍵在於灰色與黃色的使用

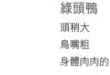

綠頭鴨
頭稍大
鳥嘴粗
身體肉肉的

鳳頭鸚鵡
額頭突出
鳥嘴為鉤狀

鷲、鷹
羽毛濃密
鳥嘴與眼睛畫出銳利的感覺
體型大的是鷲　小的是鷹

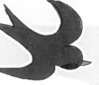

燕子
重點是翅膀
與尾巴的形狀

燕子的雛鳥
只需畫出頭與身體
嘴巴張得大大的，
看起來就會有雛鳥的感覺

鯨頭鸛
有大大的嘴巴
腿細到看起來與身體
不成比例

翠鳥
鳥嘴細長
身體為鮮豔的藍色

天鵝
脖子稍微帶弧度
鳥嘴根部為黃色
前端是黑色

紅鶴
鳥嘴粗
脖子長稍微帶有弧度
腳很長，用單腳站立

昆蟲

蜘蛛網

瓢蟲
身體為圓形，
帶圓點花紋

蓑蛾
畫出一層層荷葉邊，
最上面加上眼睛

蟬
頭是長方形
全身為咖啡色系

蜻蜓
眼睛大、身體細
一口氣將翅膀畫出來就對了

螳螂
兩條大前腿左右張開
臉較小，略呈三角形
白眼球大，
黑眼球只是一個小點

蚯蚓
身體有一節顏色
與其他部分不同

桂花負蝽
會用前腳凶狠地捕食
水中的惡徒

螢火蟲
胸部是紅色的

水黽
整體細細長長的
用線條表示腳

31

昆蟲 （熱門大明星）

外型圓滾滾的
藉由角的有無及形狀
表現出差異

獨角仙

頭為半圓形

畫個U當作身體
中間寫個Y

畫上6隻腳

各種造型的角

雌的獨角仙
頭上只有
一個小圓形

雄的獨角仙
有一支大大的角

赫克力士
長戟大兜蟲
的頭特別長

鍬形蟲

身體分一部分一部分畫
腹部較長

胸部兩側共6隻腳

眼睛位在側面

各種造型的大顎

日本大鍬形蟲

鋸鍬形蟲

印尼金鍬形蟲

色彩鮮豔又帶有光澤，
藍色、紫色系尤其受歡迎

蝴蝶

白粉蝶

翅膀上半部分
稍微往上揚

下半部畫小一點

左右對稱

翅膀邊緣與中間
畫上圓點狀花紋

鳳蝶

**重點畫出
黑色花紋**

翅膀上半接近三角形

下半部分中間凸出來

左右對稱

花紋不用畫太多

閃蝶

翅膀線條
先凸出去再收進來

下半部
有點接近長方形

左右對稱

翅膀塗成藍色

昆蟲　生活中常見的

蜜蜂

先畫個圓，
後面再畫一團毛

再畫個稍微大一點的
蛋形

前端彎曲的觸角
和翅膀

屁股畫上條紋，
再加根針

胡蜂

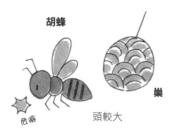

危險

頭較大

巢

長腳蜂

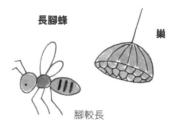

巢

腳較長

蚱蜢

頭部較方

胸部也是長方形

先畫出粗壯的後腳

腹部畫在腿後面

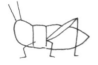

畫出連著胸部的前腳
觸角短而直

畫上大眼睛

蚱蜢具有出色的跳躍力，
因此後腳要畫得比較粗大

各種海中生物 大型

海豚

嘴巴長長的

背鰭與胸鰭
往不同方向畫

身體稍微偏細

虎鯨

嘴巴畫短一點

背鰭與胸鰭較小

身體比較粗

比一比就知道
海豚與虎鯨的不同

鯨魚

頭部隆起

嘴巴大大地張開

畫出噴水的樣子並上色

哺乳類是上下擺動尾巴，魚類是左右擺動尾巴游泳的

鯨魚

人類也是上下打水

海豚

魚

鯊魚

企鵝

圓圓的頭
兩條弧線代表翅膀

畫個胖嘟嘟的肚子

短短的腿

小企鵝畫成2頭身

親子的毛色不同

胖嘟嘟的企鵝親子
超可愛的

北極熊

鼻子稍微畫長點

畫出龐大的身軀
圓圓的屁股

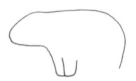

粗壯的前腿

腳的地方稍微畫圓一點
看起來就會像蓋著厚厚的毛

鼻子畫得比眼睛大
耳朵畫小一點

站在冰上

往前探出鼻子的姿勢
很有北極熊的感覺

鯊魚

鯨鯊

頭部寬闊，有如飯杓般
直線狀的嘴巴、分得開開的眼睛
以及背上的花紋很有特色
是世界上最長的魚類

雙髻鯊

頭呈T字形
眼睛位在突出部分的頂端

大白鯊

體型接近三角形
鼻頭有2個洞
背部與腹部的顏色明顯不同

鋸鯊

長長的鼻子有如鋸子般
畫出上面有刺的感覺

鮣魚（吸盤魚）

頭上有吸盤
藉此吸附在大魚身上
吃大魚吃剩的食物

吸在鯊魚的肚子一帶

各種海中生物

 特色系

重點在於
長笛般的嘴巴
與往前捲的尾巴

 海馬

畫出長長的嘴巴與頭
部

頭部後方為鋸齒狀

畫顆圓圓的肚子
線條最尾端畫成捲曲狀

腹部畫上線條

 裸海蝶

身體是透明的，
因此看得到內臟

又稱為
「海天使」喔！

畫顆貓咪般的頭

三角形的手
好像在比萬歲的姿勢

往下畫出身體
尾端是尖的

寄居蟹

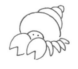

畫出2個大鉗子

細長的腳
（共有10隻）
※另一邊不用畫

畫出背上的貝殼
再畫上眼睛

貝殼可以塗成
自己喜歡的顏色

療癒系

海月水母

傘狀的身體中央
有花朵般的圖案
邊緣畫成荷葉邊狀
下面加上線條

珍珠水母

外型有如蕈菇，表面有圓點
觸手較粗
和章魚一樣有8隻
※不用全畫出來

太平洋黃金水母

特徵是條紋狀花紋
觸手很多，
有些甚至長達2公尺！

倒立水母

形狀看起來像是
水池裡伸出了一隻手

花帽水母

表面有黑色花紋
觸手為軟綿綿彎曲狀
末端會發出綠色與紫色的光

哈氏異康吉鰻

往同一個方向畫
看起來會更像

玻璃海鞘

半透明

外型細長，身體有一部分埋在沙中

活在深海的動物

大王具足蟲

畫座半圓形的小山

後面畫座山腳延伸的大山

再加幾座高度不同的山

畫出觸鬚

加上腳

據說大王具足蟲
沒辦法像鼠婦那樣
捲成一團

深海鮟鱇

畫出圓圓的身體
張開來的嘴巴

從嘴巴下面將圓連起來
尾巴也畫成圓的

身體是圓的
下巴有點
戽斗的感覺

尾鰭形狀像扇子

身體側面也畫上鰭

畫出發光器
以及白眼球

牙齒為鋸齒狀
塗上深沉的色彩

40

腔棘魚

畫出張大的嘴巴

畫條線代表魚鰓

連著身體的胸鰭

圓圓的尾鰭

再畫出其他魚鰭

加上花紋、白眼球

大王烏賊

畫出三角形的兩邊
下方斜斜往內收

再畫個長三角形

加兩顆圓圓的眼睛

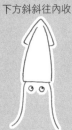
身體下面連著長長的腳

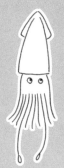
再畫2隻特別長的腳
腳總共有10隻

旁邊畫個人
就更顯得巨大了

動畫登場角色

扁面蛸↙

啊！
我看過！

小丑魚

畫一個類似銅鑼燒的形狀

加條小而圓的尾巴

畫上條紋

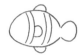

魚鰭可以畫大一點

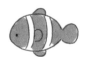

塗上橘色和白色

擬刺尾鯛
尾巴和鰭是黃色
眼睛和嘴巴離得較開

其他好朋友

鐮魚
強調有如觸鬚般的長背鰭
以及突出的嘴部

白背鞭藻蝦
背部為紅色，
中央有白色線條
觸鬚及腳
都用線條表示

二齒魨
圓滾滾的身體上
長滿了針
臉的正面很可愛

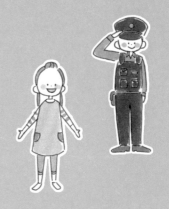

 人、職業

Family 1

爸爸　媽媽　小寶寶

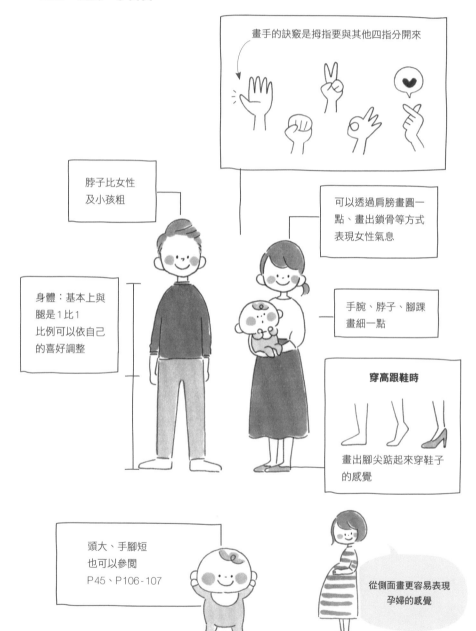

畫手的訣竅是拇指要與其他四指分開來

脖子比女性
及小孩粗

可以透過肩膀畫圓一
點、畫出鎖骨等方式
表現女性氣息

身體：基本上與
腿是1比1
比例可以依自己
的喜好調整

手腕、脖子、腳踝
畫細一點

穿高跟鞋時

畫出腳尖踮起來穿鞋子
的感覺

頭大、手腳短
也可以參閱
P45、P106-107

從側面畫更容易表現
孕婦的感覺

小寶寶

額頭畫寬一點

眼睛畫在大約是
臉一半的位置

各種不同的表情

女性

下半部分為碗形

記得表現出頭的圓潤感

各種不同的髮型

男性

臉型畫得比小孩、女性長，
便能表現出差異

也可以清楚畫出鼻子

臉型與鼻子＋配件

Family 2

爺爺　奶奶　各年齡層的人

基本上，只要改變頭身比例，
就能表現出成年人與小孩的不同。

依自己想呈現的感覺調整頭身比例，畫出各式各
樣的人物。
例如：2頭身→可愛的人物
　　　6頭身→成熟穩重的人物

年長者的肩膀位置畫高
一點，便能呈現拱著背
的感覺

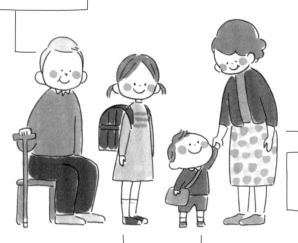

腰、手腕、腳踝
較為圓潤

可以畫小學生背著書
包、幼童穿著幼稚園
制服等，在小東西上
著墨

幼童～小學3年級左右的年紀，男女生
基本上差別不大，因此可以藉由服裝、
髮型等展現差異

年長者

眼睛看起來慈祥
嘴邊有皺紋

頭髮可以畫成灰色
等，在髮色上花點
心思

各種不同的表情、配件

畫上帽子、眼鏡等配件
效果也不錯！

幼童

臉比較有肉
眼睛的位置與小寶寶
一樣，畫在大約是臉
一半的地方

各種不同的表情、髮型

嘴巴可以畫成
不同形狀

小學生

臉不像幼童那麼有肉
想表現出稚氣的話
可以將眼睛畫下面一點

各種不同的表情、髮型

觀察身邊的小朋友
並模仿看看

Family 3

10多歲的學生

國中生

畫出將制服規規矩矩穿好的樣子，
以表現國中生生嫩的感覺

臉和小學生沒有差太多，
感覺只有身高長高了

男女的身高、站姿
稍微有些不同

高中生

臉稍微變長，體型幾乎跟成年人一樣
稍微比成年人瘦一些

與上班族的差別在於制服穿
得比較隨興
（領帶沒打緊、袖子隨便捲
起來　等）

與國中生的差別在於穿制服
的樣子已經很老練了

臉的各種方向

五官畫在上面

五官畫在右邊

五官畫在正中間

五官畫在左邊

五官畫在下面

只需要改變眼睛、鼻子、嘴巴的位置，臉看起來就會像是朝著各種不同的方向

畫側臉

臉畫成圓形，
鼻子稍微突出一點

想像著頭的形狀
畫出頭髮

畫上眼睛和嘴巴

畫45度角的臉

臉頰上面
稍微畫凹進去一點

耳朵的位置是重點！

想像著頭的形狀
畫出頭髮

將眼睛、鼻子、嘴巴
集中畫在同一邊

49

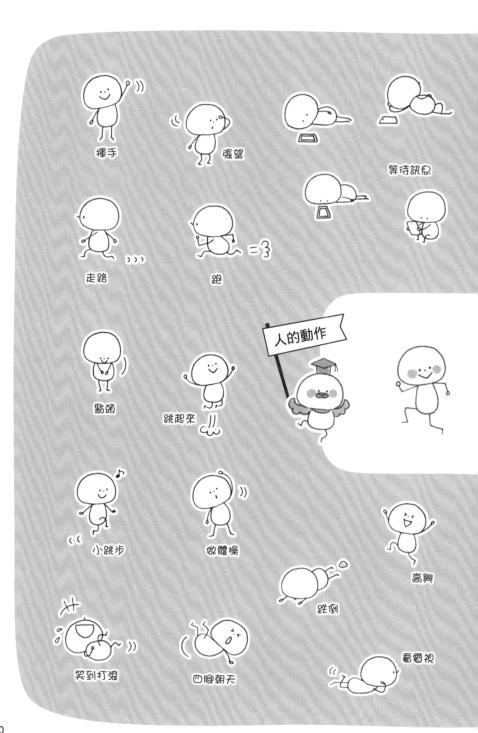

揮手

張望

等待訊息

走路

跑

人的動作

點頭

跳起來

小跳步

做體操

高興

跌倒

笑到打滾

四腳朝天

看電視

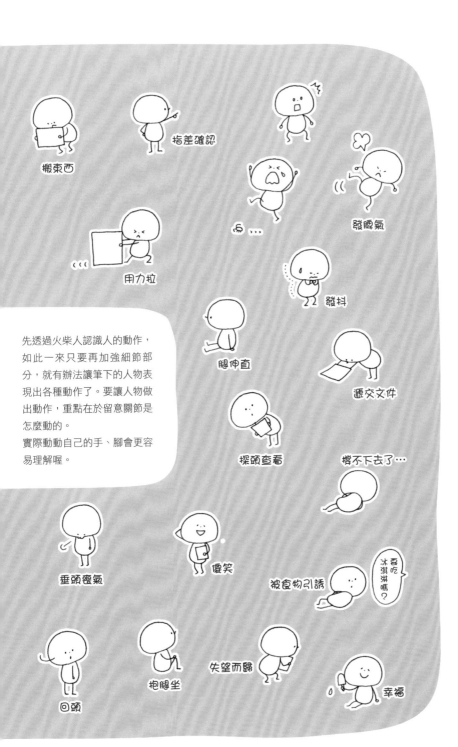

搬東西

指差確認

用力拉

發脾氣

б…

發抖

先透過火柴人認識人的動作，如此一來只要再加強細節部分，就有辦法讓筆下的人物表現出各種動作了。要讓人物做出動作，重點在於留意關節是怎麼動的。
實際動動自己的手、腳會更容易理解喔。

腿伸直

遞交文件

探頭查看

憋不下去了…

垂頭喪氣

傻笑

被食物引誘

要吃冰淇淋嗎？

回頭

抱腿坐

失望而歸

幸福

小學生嚮往的夢幻職業

【男生的最愛】足球選手

像這樣的感覺！

雙手張開

身體往前傾

重心放在腰部

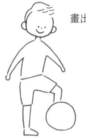

畫出腿

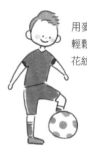

用麥克筆就可以
輕鬆畫出足球的
花紋！

【男生的最愛】棒球選手

像這樣的感覺！

用手套遮住手

肩膀與手臂彎曲

腿抬得高高的

另一隻腿站直
維持平衡

畫上自己喜歡的
顏色便完成了

【男生的最愛】醫生

像這樣的感覺！

 身穿有領的白袍

 一隻手舉起來，
拿著聽診器

 腰畫成坐在椅
子上的樣子

 下面畫出腿

 畫上聽診器
的線

近年的熱門職業

YouTuber
表現出充滿活力的感覺

諧星
站在麥克風前向觀眾打招呼

 大家好～

【女生的最愛】甜點師

像這樣的感覺！

畫頂像雲朵的大帽子

一隻手臂彎曲

另一隻手臂托著大缽

圍裙打結的位置畫高一點，看起來會更有女性氣息

其實只要領巾及大缽等器具有上色就夠了

【女生的最愛】護理師

像這樣的感覺！

露出親切笑容手上拿著文件夾

女性護理師畫出腰身曲線

一隻手舉起來

雙腿併攏的站姿

男性護理師腰身沒有曲線

【女生的最愛】教保員

偷這樣的眼睛！

開朗的笑容
圍裙

雙手張開

做出歡迎的姿勢

衣服和圍裙可以變化
不同顏色、花紋

還有這些

編輯

←手機

插畫家

近年的人氣職業

喀噠 喀噠
喀噠 喀噠

遊戲設計人員
桌上有好幾台電腦，並藉由喀噠喀噠
的音效文字表現出忙碌感

超迷人制服

令人憧憬的職業

執事

散發恭敬有禮的氣息，
穿背心、打領帶，服裝
十分正式
眼睛、鼻子、嘴巴畫在
臉的下半部分，看起來
便像是在低頭行禮

女僕

身穿有荷葉邊的圍裙
頭上戴著白色頭飾
雙手擺在身前表現出服務的
感覺

機師

穿雙排扣西裝
帽子用圓弧曲線來畫
上面有徽章

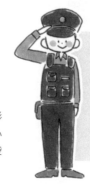

警察

帽子為梯形
身上的背心
有許多口袋

56

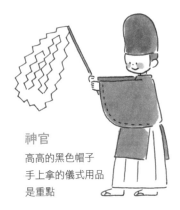

神官
高高的黑色帽子
手上拿的儀式用品
是重點

巫女
身穿白色和服
與紅色褲裙

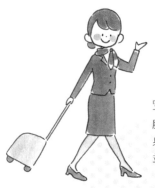

空服員
脖子圍著絲巾
身形俐落，
並拖著小巧的行李箱

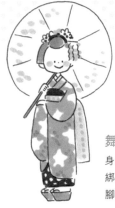

舞妓
身穿長振袖和服、
綁長腰帶
腳踩厚底木屐

各種不同的表情

注意眼睛、鼻子、嘴巴的形狀及大小,也要確認位置喔!

太棒啦

耶~

心花怒放

笑

哇哈哈

嘿嘿嘿

心動

害羞

奸笑

笑嘻嘻

呼~

開心

微笑

嗯…

高興

嘿~

無

生氣

氣死我啦!

呵呵…

呃…

嗚

嗚

是~喔~

別在意!

傷腦筋

切!

太感動了

啜泣

哇~

哭

食物、料理

大家愛吃的蔬菜

番茄和小番茄的差別
在於果實下方是尖的
或整顆果實都是圓的

畫出蒂頭
和細細的葉子

果實底部
稍微畫窄一點

著色時留一塊空白
可以表現出光澤

南瓜

皮塗成橘色
看起來則有萬聖節
的感覺

畫個有點扁的圓形

加個粗蒂頭

畫上線條、塗成綠色

地瓜

< 掰開來的樣子 >

兩頭畫成尖的

外皮塗成紫色

加上一些鬚便完成了

畫出蒸氣便成了烤地瓜

有些人不敢吃的蔬菜

 青椒

加上小蒂頭與線條

畫出波浪狀

兩邊稍微往內收

兩側畫出
俐落修長的感覺

下面畫成小波浪

 茄子

感覺像是在畫
八字鬍

蒂頭左右兩邊
畫出捲曲的線

以鋸齒狀線條
連起來

飽滿的果實

表現出光澤

 蔥

細長的長方形

畫出分叉

底部畫成圓的

只要靠上面的部分
著色就好

大家愛吃的水果

香蕉

畫個長方形

果實畫成類似章魚腳的形狀

大約畫3條

白色的果肉

畫出剝開的皮

塗上顏色就成了
剝了皮的香蕉

只畫1條時

草莓

畫個小小的長方形

蒂頭

著色之後再畫上種籽

櫻桃

畫2條梗

下面畫上2個大小差不多
的圓形，再加上葉子

美國櫻桃比較沒那麼圓

62

大家愛吃的菇類

杏鮑菇
蕈柄粗而長

香菇
蕈傘柔軟有彈性

蘑菇
蕈傘較圓
圓滾滾的外型很可愛

松茸
蕈傘較圓
蕈柄有乾巴巴的紋路

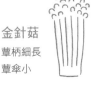

金針菇
蕈柄細長
蕈傘小

舞菇
蕈傘輕飄飄地張開來

猴頭菇
看起來像顆毛茸茸的球

各式各樣的麵包

丹麥麵包

菠蘿麵包

巧克力螺旋捲

紅豆麵包

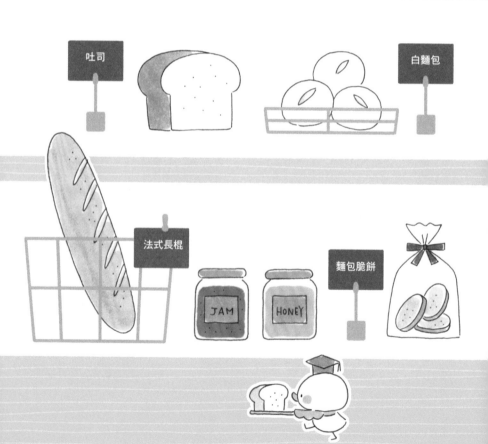

吐司

白麵包

法式長棍

JAM

HONEY

麵包脆餅

可頌

像是類似草莓的形狀
排列在一起

畫一個圓潤的倒三角形

左右再各加一個

一個個加上去

蝴蝶餅

畫一道粗眉毛

周圍用線圍一圈

再畫另一道眉毛

畫出中間的空洞

三明治

畫個三角形

用直線與波浪狀線條
表示餡料

雞蛋三明治

水果三明治

只要在三角形的右側
將餡料一一畫出來就行了

蛋糕

草莓鮮奶油蛋糕

畫出草莓及一坨鮮奶油

下面畫個三角形＋長方形

斷面部分也畫出草莓

蘋果派

用曲線畫出外皮

畫出斷面，
用線條表現底部的派皮，
再畫2塊蘋果

上方畫出格紋
重點是咖啡色系的外皮

蛋糕捲

代表正面的圓形

滿滿的奶油

畫出側面，再加上裝飾

烘焙點心

義大利脆餅

義大利的傳統點心，
包著杏仁及莓果
等材料一起烘烤
形狀細長，吃得到堅果

玻璃餅乾

中間放了敲碎的糖果一起烤，
因此色彩鮮豔

夾心餅乾

周圍為波浪狀
中間畫上小點

餅乾

有圓形、四方形等
各種形狀

巧克力糖

巧克力包內餡做成的糖果
畫出斷面會更有巧克力的感覺

瑪芬

頂部畫成
幾乎滿出杯子外面

可麗餅

折成三角形
會更容易看出來

和菓子

銅鑼燒

左右兩邊凸出來

用弧線連起來

下方畫一道較平的弧線
中間再加一條線

斷面中間有紅豆餡

糯米糰子

畫3個圓

竹籤穿過中間

三色糰子

醬油烤糰子

草莓大福

畫個胖胖的圓

草莓的斷面

草莓的周圍畫出紅豆餡
後方再畫一個大福

豆大福和艾草大福就
用顏色和表皮上的豆
子來表現

68

日本料理

關東煮

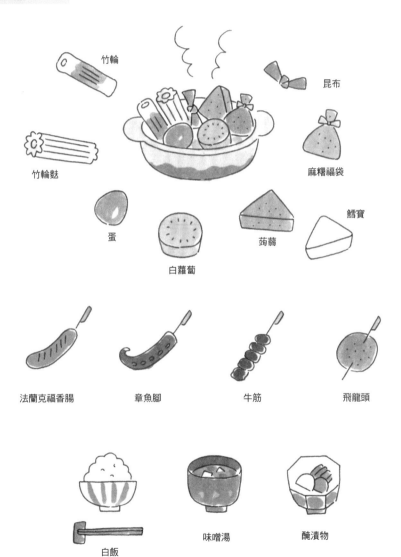

竹輪

昆布

竹輪麩

麻糬福袋

蛋

白蘿蔔

蒟蒻

鱈寶

法蘭克福香腸

章魚腳

牛筋

飛龍頭

白飯

味噌湯

醃漬物

西餐

牛排

畫個橢圓形代表肉

下面畫出厚度

加上配菜與烤痕

最後是牛排盤

高麗菜捲

圓柱般的形狀

用繩子綁起來

加上配菜

塗上顏色
代表湯汁

刀　　叉子　　湯匙

中餐

拉麵

橢圓形下方　　　　裡面畫上魚板和蛋　　用曲線代表麵條
畫出碗的側面與碗底　（切開來的）

畫出湯汁與蒸氣
別忘了上色
再畫支湯匙

煎餃

月亮的形狀　　　稍微加厚一點　　　　在盤子上放了一排

燒賣　　　　肉包

雲吞　　　　小籠包

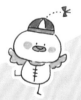

速食餐點

熱狗堡

長長的熱狗

用麵包夾住

再畫上番茄醬

漢堡

半圓形的麵包

畫出肉及蔬菜等

再畫片長方形的麵包

副餐點心

飲料

霜淇淋

比司吉

薯條

雞塊

洋蔥圈

咖啡廳美食

拿坡里義大利麵
橘色的麵條間有切絲的蔬菜

咖哩飯
咖哩醬用曲線表現出
流動感
米飯用波浪狀線條畫

披薩吐司
厚片吐司上散布著
紅、黃、綠等顏色

蛋包飯
畫成杏仁的形狀
並淋有滿滿的醬汁
旁邊可以再畫朵荷蘭芹

鬆餅
大約2片疊在一起
上面再畫塊奶油

聖代
從側面畫
就能清楚看到斷面

無酒精飲料

珍珠奶茶

畫個像鐵軌般的杯蓋

下面加個梯形

畫根粗吸管

杯子裡畫上珍珠

咖啡&拿鐵

畫個橢圓

側面加個圓圓的把手

咖啡不用畫到滿

畫滿杯子，
再加上拉花的花紋
便是拿鐵

冰淇淋蘇打

杯身畫出曲線

加球冰淇淋

上面放顆櫻桃

著色時留白的部分
就成了冰塊

各種酒類

啤酒

用啤酒杯裝

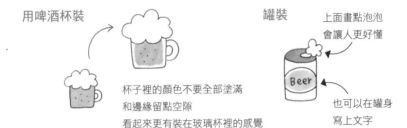

杯子裡的顏色不要全部塗滿
和邊緣留點空隙
看起來更有裝在玻璃杯裡的感覺

罐裝

上面畫點泡泡
會讓人更好懂

也可以在罐身
寫上文字

常見的酒類

雞尾酒、葡萄酒

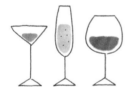

杯腳細長

英文標籤

威士忌

杯子裡畫顆大冰塊

酒瓶造型
穩重有分量

日本酒

酒瓶與酒杯
畫上相同圖案

畫上直的標籤
就會很有日本酒的感覺

75

畫出時尚的蔬菜

只用色塊來畫這些蔬菜
可以表現出輕盈柔和的氣息

彩椒

正中央畫個
細長的橢圓形

左邊也畫1個
細長的橢圓形

右邊再畫1個
細長的橢圓形

酪梨

雞蛋的形狀

沿著邊緣
稍微畫出皮
裡面的核也畫出來

香菜

加上莖看起來會更像

手掌狀的葉子
尾端較細

下面再畫片一樣的

再畫一片
3片可以組合成一朵

植物、花

誕生月的花

沿著莖畫出一朵朵
交疊的花

畫顆被捏過的麻糬
下面稍微畫尖一點

上面畫朵花瓣

左右兩邊及左下、
右下也畫上花瓣

葉子為直直的細長狀，
往上生長

〔2月〕　小蒼蘭

畫3片圓鼓鼓的
三角形花瓣

花瓣之間再畫上
相同形狀的花瓣

花朵是呈
水平狀排列

水平排列的大小花苞

長長的莖

細長的葉子

【情人節　訴說愛情的花卉】

歐洲銀蓮花

畫出圓圈及短線

像雲朵般的花瓣

長長的莖

靠近花的地方
畫上鋸齒狀的小葉子

花的中央部分留白

香豌豆

畫一條曲線狀的莖
與小三角形

從側面看
呈心形的花

沿著莖多畫幾朵

塗上淺粉紅色
或紫色等顏色

將花瓣畫成
從側面看的樣子
就很好畫了

用飽滿的花朵、
寬而大片的葉子
簡單表現出來

水滴形的花瓣

左右鼓起來

長長的莖

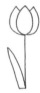

下面畫出
寬而大片的葉子

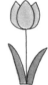

再畫一片

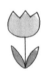

用一筆將花畫出來
感覺會更爲簡潔

〔4月〕 櫻花

花瓣的前端有缺口

花瓣基本上是5片

畫出中心部分
便完成了1朵

櫻花的特色是一根樹枝上
會開出許多朵花

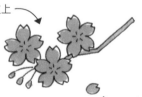

畫出散落的花瓣
會更有櫻花的感覺

【各種形式的花朵】

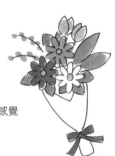

花束
將有長度、高度的花包成一把
包裝的部分畫寬一點
上面畫出花朵及葉子滿出來的感覺
就會顯得很大把

捧花
整體較為圓潤
有種緊緊擠在一起的感覺
將花畫得大一點
看起來更漂亮

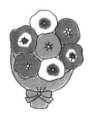

其他造型變化
花朵與葉子裝在籃子
或種在花盆裡

想要看起來更漂亮，
就把花畫大一點

浮游花
是用特殊的油
將花朵保存在瓶子裡所製成
在透明玻璃瓶內
畫出Q版的花朵及葉子
再加上標籤及蝴蝶結就更可愛了！

〔5月〕 鈴蘭

大片的葉子

彎曲狀的莖

花朵接近圓形

稍微畫出花梗

再畫上花朵
只有葉子上色

〔6月〕 玫瑰

畫個沒有稜角的四邊形

將其中兩邊的中心點
連起來

再連到另一邊

重複下去
畫到中央為止

最後在周圍
畫4片三角形的花瓣

加上長長的莖及刺

像這樣用連接線條的方式畫，
就不用一片一片畫出花瓣了

【母親節、父親節】

母親節——康乃馨

上方畫成鋸齒狀

左右也畫出來

上面繼續畫

畫成類似扇子的形狀

下面畫出花萼與莖

細窄的葉子

輕鬆簡單自己動手做卡片

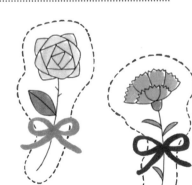

※據説父親節要送黃玫瑰

1. 沿外圍將自己畫出來的圖剪下來
2. 背面寫上自己想説的話
3. 綁個蝴蝶結，卡片便完成了

畫出尾端較細、
往外彎的花瓣

左右也要畫

總共6片

加個細長的三角形

花朵是大喇叭形
花瓣的末端翹起來

最後是長長的莖及葉子

（8月） 向日葵

畫個大圓

周圍畫上細長的花瓣

長長的莖與大片的葉子

先塗顏色

再畫上種籽便完成了

【盂蘭盆時節的植物】

酸漿

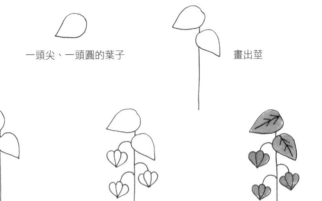

一頭尖、一頭圓的葉子　　　　畫出莖

上寬下窄的果實　　　　多畫幾個　　　　上色

龍膽

星形

下面畫個三角形

畫個沒有花
的花苞

畫出莖

葉子

畫團小毛球 用大一點的毛球包起來 再畫一團更大的毛球
這樣便是花瓣

重點在於
用類似毛球的形狀
表現出大量花瓣

葉子

長長的莖

〔10月〕 大丁草

畫團毛球 中間畫個圓 周圍是細長的花瓣

想畫不同角度的話…

後面的花瓣畫短一點

中心畫成橢圓

前面的畫長一點

【盆栽】

松柏類

樹幹彎曲，
樹葉像綠色的棒球手套

蒼翠的松與柏
尤其受歡迎

觀葉植物

葉子為紅色與黃色
藉由樹枝與土表現出
盆栽的感覺
夏季版本的話
就把葉子畫成黃綠色

觀果植物

樹幹粗而結實
果實小

觀花植物

花畫成一整叢
重點在於稍微畫出花瓣
掉落的樣子

樹枝畫成彎曲狀
就會有盆栽的感覺

苔球

將土畫成球狀
表面是青苔
上面長有葉子

（11月） 仙客來

畫條直線

上面3朵大花瓣

莖稍微有弧度

心形的葉子

葉子著色時以留白的方式
表現出紋路

特徵是花瓣在開花時
好像翻過來了一樣

（12月） 聖誕紅

畫3個圓

畫出與圓相連的葉子

再畫3片葉子

在原本的圓之間再畫上圓

著色並加上線條

【毒菇】

錐鱗白鵝膏菌
蕈傘像是圓圓的山丘
上面有白色顆粒狀突起
蕈柄下方較大

毒蠅傘
像是童話故事裡會出現的典
型紅色毒菇，斑點用留白的
方式表現

潔小菇
紫色的毒菇
頂端顏色較深
蕈柄細長

黃蓋毒鵝膏菌
外觀為黃色，
造型有如從蛋殼冒出來般

日本臍菇
外型類似香菇
在暗處會發光，
可以整朵塗成相同顏色

菇類的不同生長階段

畫出蕈傘隨著生長逐漸張開來的樣子
（某些種類是例外）

讓人想摸摸看的植物

葉子被碰到時
就會往下閉合，
感覺像是在鞠躬
（日文稱為鞠躬草）

含羞草

畫出大橢圓　　　再畫小一點的橢圓　　　粉紅色的圓　　　葉子與花朵加上線條

酢漿草

 畫5個小圓圈　　　圓圈連接著花瓣

裡面包著
頭尖尖的種子
（觸碰這裡的話，
裡面的種子會彈出來）

 畫3片心形的葉子

食蟲植物

捕蠅草

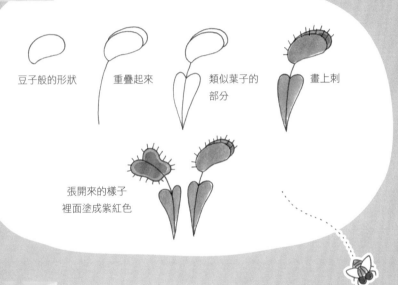

豆子般的形狀　　　重疊起來　　　類似葉子的
　　　　　　　　　　　　　　　　　部分　　　　　　畫上刺

張開來的樣子
裡面塗成紫紅色

豬籠草

水滴形　　　　　　末端朝上捲起

捲曲的藤蔓　　　　　蓋子　　　　以紅色系及綠色系的
　　　　　　　　　　　　　　　　色彩表現出對比

學校會種的植物

視狀況區分線條與色塊的用途，能進一步提升表現技巧

牽牛花

將大圓圈分成5塊

加個三角形
畫成喇叭狀

葉子的形狀很有特色

畫出藤蔓、上色

風信子

直接用麥克筆
塗出小花的形狀
花瓣有6片

整叢是呈現長橢圓形

畫出更多朵

下面有細長的葉子

節日、儀式

1月

許願時畫上左眼，
願望實現後畫上右眼，
用這樣的方式討吉利

不倒翁

類似畫圓般，
下方收窄

留白的部分
就是不倒翁的臉

鏡餅
圓形的麻糬疊在一起
再加上菱形的紙片裝飾

門松
竹子要畫出竹節

招財貓

耳朵稍微畫大點
手畫成圓的

後腳也畫圓一點

舉右手代表招財，
舉左手代表招來人潮的
吉祥物

2月

惠方卷

感覺有點被壓扁的圓形

往旁邊畫出去

用色塊畫出餡料

鬼

雲朵般的頭髮
碗形的臉

角不用畫太長

一隻手伸直

用鋸齒狀線條畫褲子
兩腿站開的

鐵棒

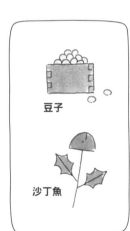

豆子

沙丁魚

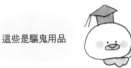

這些是驅鬼用品

95

3月

雛人偶

將人偶的臉畫得圓圓的，就能呈現出柔和又可愛的感覺

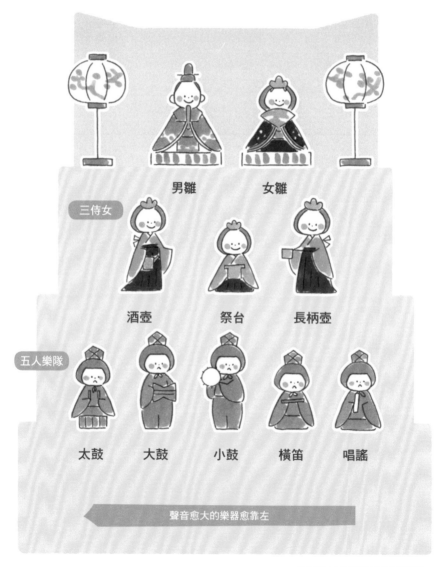

男雛　　　女雛

三侍女

酒壺　　　祭台　　　長柄壺

五人樂隊

太鼓　　　大鼓　　　小鼓　　　橫笛　　　唱謠

聲音愈大的樂器愈靠左

※某些地方的排列順序會有所不同。

4月

賞花　櫻花樹

畫一大朵雲

樹幹上畫幾道橫線

用Q版手法畫櫻花
看起來更加可愛

賞花　燈籠

頂端畫個長方形

左右的輪廓

底部再畫個長方形

畫上條紋

復活節兔子

臉的左右輪廓

頭上3朵花

長耳朵

畫出五彩繽紛的蛋殼
便能傳達復活節的感覺

97

5月

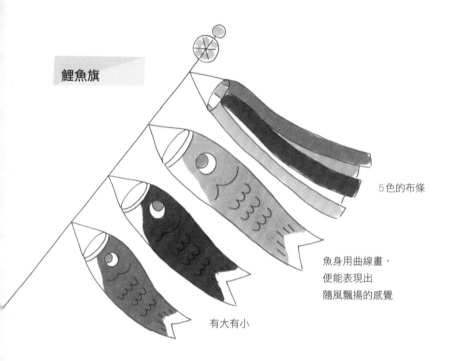

5色的布條

魚身用曲線畫，
便能表現出
隨風飄揚的感覺

有大有小

頭盔

前簷畫成細長的
樹葉狀

畫一對大角
造型可以有各種變化

帽子部分是山形

左右各一個長方形

打結固定在下巴用的繩子

畫上紋路

6月

繡球花

畫個大圓

4朵小花

大片的葉子

酸性土壤會開藍色的花

中性～鹼性土壤
會開粉紅色的花

青蛙

下方較平的橢圓形

2顆大眼睛

雞蛋般圓滾滾的身體

腿往外張

畫出腳趾、
大大的嘴巴及鼻孔

7月

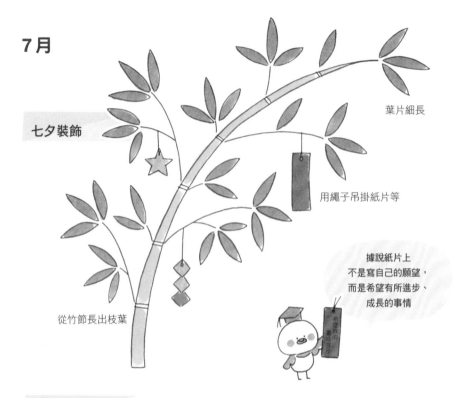

七夕裝飾

葉片細長

用繩子吊掛紙片等

從竹節長出枝葉

據說紙片上
不是寫自己的願望，
而是希望有所進步、
成長的事情

牛郎、織女

畫1顆球、
圓圓的臉與耳朵

不論男女
胸前衣襟都是y字形

畫2個橢圓
表現盤腿坐

畫個愛心
裡面2顆種籽

腰帶在正面打結

衣襬畫出輕飄飄的感覺

8月

盂蘭盆祭祀用品

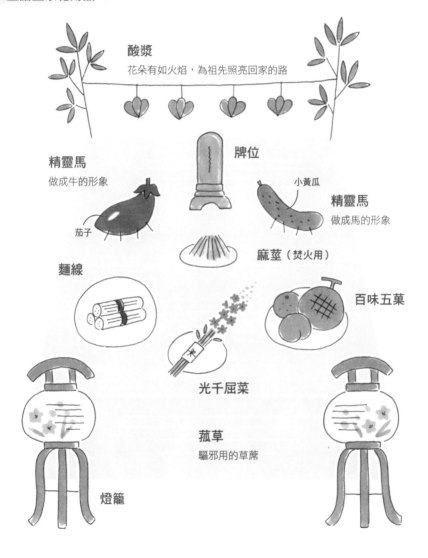

酸漿
花朵有如火焰，為祖先照亮回家的路

精靈馬
做成牛的形象

茄子

牌位

小黃瓜

精靈馬
做成馬的形象

麻莖（焚火用）

麵線

光千屈菜

百味五菓

菰草
驅邪用的草蓆

燈籠

※依地域而有所不同。尺寸大小等是以Q版手法呈現。

9月

月亮
古代的日本人想像有
兔子在月亮上搗麻糬

芒草
秋之七草的其中之一
也能夠驅邪
末端蓬鬆垂下

月見賞月糰子
祭台上放著
象徵滿月的糯米糰子

葡萄
葡萄藤具有將月亮與人
串連在一起的意象

日本酒
酒瓶與小酒杯一起畫出來
便能完美呈現氣氛

小芋頭
慶賀薯、芋類的收成

102

10月（萬聖節）

南瓜燈籠
眼睛和嘴巴張得大大的
也可以將南瓜的藤蔓
畫出來

骷髏
眼睛和頭蓋骨畫大一點

吸血鬼
嘴巴有獠牙，披著長披風

餅乾糖果

幽靈
下面收窄畫成尖的

蝙蝠

三角形的尖耳朵

翅膀往上聳起

翅膀下緣畫成波浪狀

魔女

103

11月（七五三）

三歲

髮飾畫大一點
被布（背心式的和服）
加上裝飾

像是穿著圍裙般
雙手自然垂下

稍微畫出裡面的和服
並上色

五歲

千歲糖

外褂畫長一點

褲裙畫成梯形

雙腿打開來站
表現出穩重感

七歲

頭上有垂墜髮飾
腰帶上方露出裝飾布

往下直直畫長方形

畫出腰帶在背後打的結
塗上華麗的色彩

12月

聖誕節

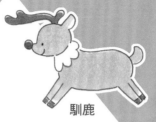

馴鹿
角長、身軀龐大
頸部有軟綿綿的鬃毛

聖誕樹
外型像是三角形疊在一起
可自由畫上裝飾

烤雞
周圍有各式各樣的
蔬菜點綴

聖誕樹幹蛋糕
木頭造型的蛋糕
用心畫出旁邊的裝飾

聖誕裝飾

拐杖糖

房屋

薑餅人

襪子

聖誕老人
畫顆圓滾滾的肚子及
笑咪咪的臉
就顯得很慈祥

嬰兒出生

在襁褓中

畫出臉的上半部分

y字形斜斜包住臉

下面畫成圓的

頭的後方也畫出包巾

穿連身衣

從袖口露出小手

長長的下襬

畫上鈕扣

穿包屁衣

雙手舉高

腿露出來的地方
畫成斜的

畫出胖嘟嘟的雙腿
動來動去的樣子

加上鈕扣

【嬰兒用品】

澡盆
先畫小寶寶
然後在周圍畫出澡盆

安撫搖椅
畫個蠶豆形，
彷彿輕輕包住小寶寶般

嬰兒車
從側面畫外型
會比較容易讓人看懂

旋轉床鈴
竿子前端吊著
好幾種裝飾

紙尿褲

奶瓶
將奶嘴和瓶身部分
連起來

小馬桶

幼稚園、小學

幼稚園

校舍

畫成三角形屋頂的平房，
就會很有幼稚園的感覺

制服帽

帽簷圓圓一圈

紅白帽子
帽簷畫小一點

書包

長方形疊在一起

加顆大鈕扣

畫上肩背帶

小學

校舍

畫個時鐘
外牆是白色

黃色帽子

帽簷較寬

鴨舌帽式

書包

2道曲線

畫出側面

再畫上背帶

畢業

女學生

袖子畫長一點
稍微露出手指

學士帽

上面為圓弧狀

畫個菱形

再加上帽穗

褲裙正面加個蝴蝶結
下襬稍微畫短些

如果是穿靴子
就多了幾分西洋的感覺

男學生

學士服的袖子畫寬一點
頭上戴學士帽

下襬較長
帽子與身上的衣服
使用相同顏色

畢業證書

結婚典禮

新郎

外套畫長一點

領子是三角形
裡面穿背心

西式

新娘

拿著大束捧花

頭上有髮飾
露出肩頸

各種剪裁的新娘婚紗

A字形

魚尾裙

公主款

外褂、褲裙

下襬較長

白無垢

腰的位置較低

肩膀畫寬一點

日式

手上拿著扇子

外層和服的領口較低

傳統髮型
稍微露出額頭、
左右兩邊的頭髮

畫個大圓
中間加上倒 V 線條

好喜可賀

鯛魚

禮金袋

各種圖示

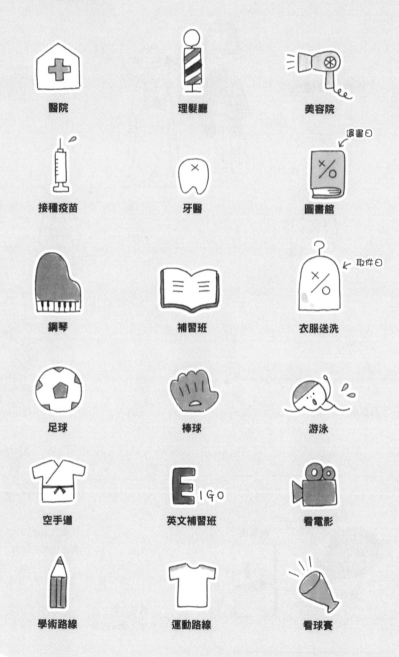

醫院　　　　理髮廳　　　　美容院

漫畫日

接種疫苗　　　牙醫　　　　圖書館

取件日

鋼琴　　　　補習班　　　　衣服送洗

足球　　　　棒球　　　　　游泳

空手道　　　英文補習班　　看電影

EIGO

學術路線　　　運動路線　　看球賽

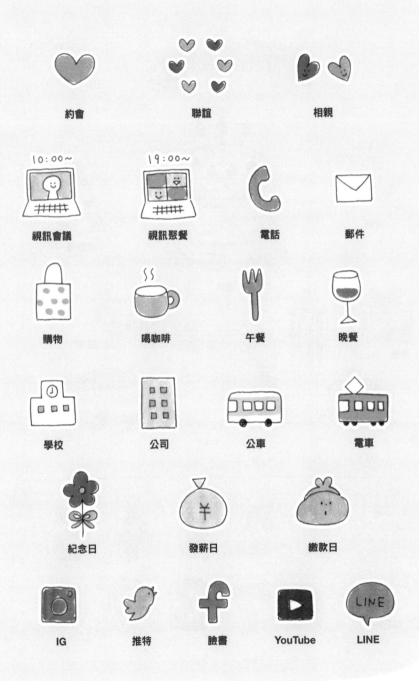

約會　　　　聯誼　　　　相親

視訊會議　　視訊聚餐　　電話　　　郵件

購物　　　喝咖啡　　　午餐　　　晚餐

學校　　　公司　　　公車　　　電車

紀念日　　　發薪日　　　繳款日

IG　　　推特　　　臉書　　　YouTube　　　LINE

生日

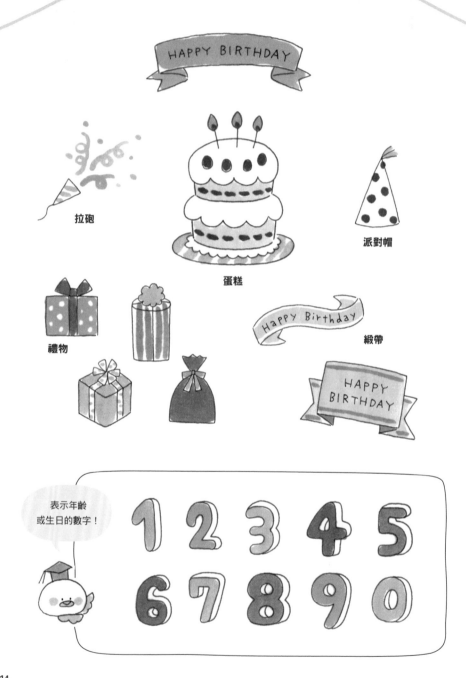

拉砲

蛋糕

派對帽

禮物

緞帶

HAPPY BIRTHDAY

Happy Birthday

HAPPY BIRTHDAY

表示年齡
或生日的數字！

1 2 3 4 5
6 7 8 9 0

 服裝穿著

服飾配件

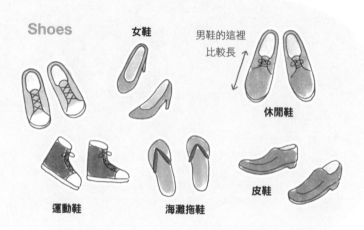

Shoes

女鞋

男鞋的這裡
比較長 ↑↓

休閒鞋

運動鞋

海灘拖鞋

皮鞋

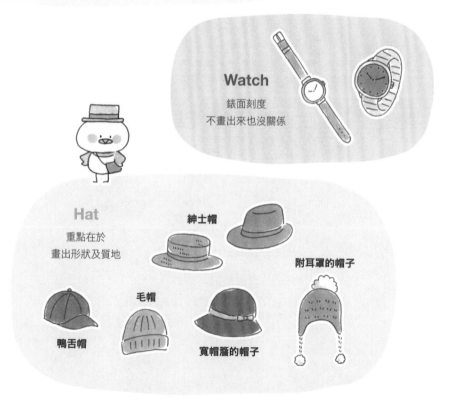

Watch

錶面刻度
不畫出來也沒關係

Hat

重點在於
畫出形狀及質地

紳士帽

附耳罩的帽子

鴨舌帽

毛帽

寬帽簷的帽子

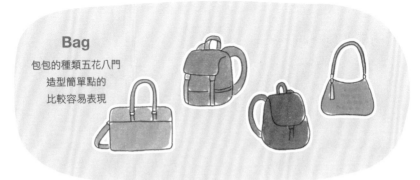

Bag

包包的種類五花八門
造型簡單點的
比較容易表現

Glasses

鏡片可以畫成
不同形狀，
或用不同顏色畫鏡框

Goods

別忘了圍在脖子上的服飾配件

披肩

絲巾

圍巾

夾式耳環

耳環

項鍊

Accessories

挑現在流行的款式畫就對了

祭典

表現傳統文化的各種祭典穿著

甚平

上衣的衣襟
是一個長長的y字形
袖子較窄

在身體側面打結

短褲

火男面具

嘴巴嘟起來
眼睛睜得大大的

法被

長度較短

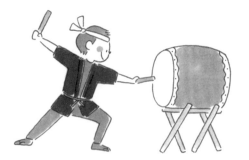

狐狸面具

白底配上紅色
眼神銳利

浴衣

下襬稍短

腰帶的位置畫高一點

胸前的y字形較短

袖子較寬

鬼女面具

有2根角

張大嘴巴

阿龜面具

雙頰圓潤飽滿

阿波舞

頭戴半圓形斗笠

浴衣內穿著長袖衣物

往昔的穿著

象徵各時代文化的服飾

古墳時代

埴輪

勾玉

前方後圓墳

耳朵旁邊畫出
圓形髮髻

手腕、膝蓋
有繩子綁著

古墳時代

服裝造型簡單

奈良時代

服裝受到唐朝影響

天平文化

器物 **琵琶**

奈良時代的人

頭上有髮髻

袖口較寬

衣服較長

120

雙腳為圓潤狀

手上拿著笏

稍微畫出
裡面衣服的領子

頭上戴著冠

笛子

弓箭

平 安 時 代

國風文化的穿著

頭髮垂到前方

畫2個y字形

手上拿扇子

外衣下襬長
中央畫出裙子

書卷

鞠

往昔的穿著

不同職業的服裝打扮

頭盔

肩膀有盔甲

威風凜凜的姿勢

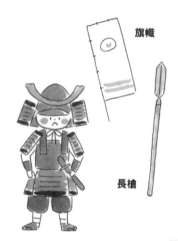

旗幟

長槍

戰 國 時 代

動盪的時代。頭盔上的角、
旗幟的圖案會隨所屬勢力而不同

忍者

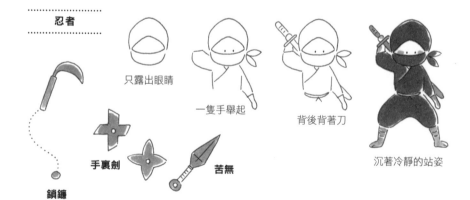

只露出眼睛

一隻手舉起

背後背著刀

沉著冷靜的站姿

手裏劍　　苦無

鎖鐮

122

武士

左右畫出頭髮

上面也有頭髮

日本刀

一手扶著腰間的刀

長褲裙

油紙傘

江 戶 時 代

基本上都是穿和服
隨身物品等會隨職業有所不同

花魁

傳統髮型

再畫高一點

煙管

腰帶在正面綁個大結

古代錢幣

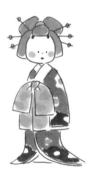
衣服下襬長

各式各樣拿煙管的手勢

武士

町人

也有這種拿法

往昔的穿著

反映近代重要事件的服裝造型

水壺

防空頭巾

裝飾帽

軍服　　　工作褲

1940 年代
（戰時）

穿著方便活動、
顏色樸素的服裝

1950 年代

A 字形的喇叭連身裙
有如降落傘般寬闊的
裙子很有特色

戰時的
婦女活動服

竹槍

New Look

喇叭連身裙
（降落傘連身裙）

1970 年代流行的
太陽眼鏡和帽子

肩背電話

日本第一隻手機

呼叫器

PHS

嬉皮

1960 年代
崇尚愛、和平、自由
展現自由自在的
生活態度
男女都留長髮

緊身服飾

1990 年代
（泡沫經濟期）
服裝強調身體曲線
有明顯的墊肩
瀏海有如雞冠般

迷幻風格的
連身裙

吉他

白靴子

緊身衣

茱莉安娜扇

125

世界各地的服裝

畫出最能代表
該國家或地區的服裝及身體動作吧

北國
毛茸茸的帽子
雙手環胸跳舞

歐洲
圍裙、裙子、帽子、
絲巾等，依地區
有各種不同造型

中世紀服裝
造型有如王子般
動作十分紳士

中東
包頭巾
拿著彎刀
將刀高高舉起
勇敢無懼的樣子

非洲
服裝色彩鮮豔
並穿戴了各種飾品

中國

可愛的中國服
鈕扣很有特色

夏威夷

草裙舞
手腳的動作柔軟

南美

有花紋的斗篷
及帽子

記得畫出
最有特色的部分喔

東南亞

用寬鬆的褲子及絲巾等
服飾來表現
色彩鮮豔
姿勢著重在腰的動作
與手的位置

原住民

充滿力量的民族舞蹈
彎曲膝蓋
用力踏地面

童話故事角色的服裝

來看看各種登場人物身上穿的衣服

天使

背上有翅膀，
頭上畫個圓圈
重點使用黃色及金色

國王

散發穩重有威嚴的氣氛
頭戴王冠，
披著滿是裝飾的披風

公主

頭飾畫小一點
特色是蓬蓬的禮服與
大量荷葉邊裝飾

白馬王子

王冠比公主的要大
披風有飄逸感
馬的鬃毛及尾巴
塗成金色系會更增添奇幻氣息

精靈
住在森林裡
耳朵尖尖的

惡魔
翅膀是尖的
嘴巴有獠牙
帶點調皮搗蛋的感覺

海盜
帽子的形狀像座山
穿橫條紋上衣
褲子較短，
看起來破破爛爛的

美人魚
下半身是魚
髮型是長髮
髮飾畫成貝殼造型

巫婆
帽子是三角形
鼻子稍微畫長點
別忘了拐杖

美妝用品

展現完美造型少不了的小東西

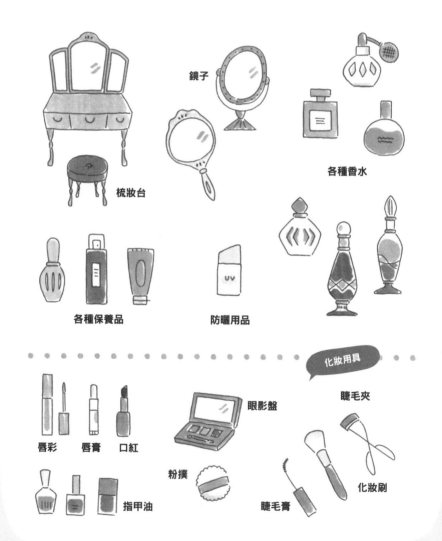

鏡子

各種香水

梳妝台

各種保養品

防曬用品

化妝用具

唇彩　唇膏　口紅

眼影盤

睫毛夾

粉撲

化妝刷

指甲油

睫毛膏

居家空間

開始動手畫之前先想一想

 房子想畫哪種風格？

俐落簡潔風？　　　　可愛的童話風？　　　　日式和風？

 裡面想放什麼風格的家具？

穩重的皮沙發？　　　　古董風的椅子？　　　　日式暖桌？

 其他擺設？

新潮家具？　　　　北歐餐具？　　　　復古家電？

先想好要畫哪種房子，
並統一室內裝潢的風格，
就能畫出賞心悅目的
居家空間喔！

外觀

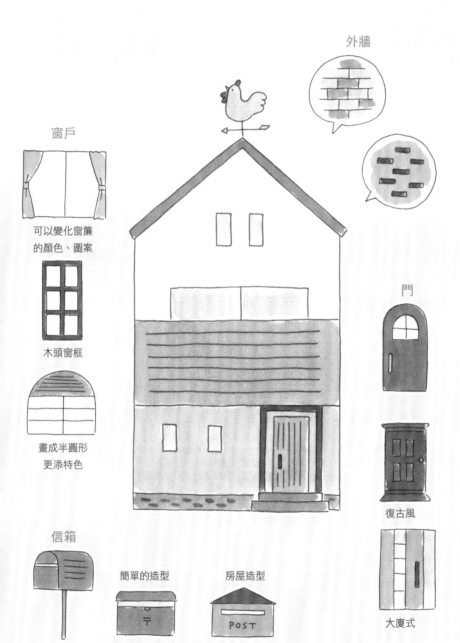

外牆

窗戶

可以變化窗簾
的顏色、圖案

木頭窗框

畫成半圓形
更添特色

門

復古風

大廈式

信箱

簡單的造型

房屋造型

POST

廁所

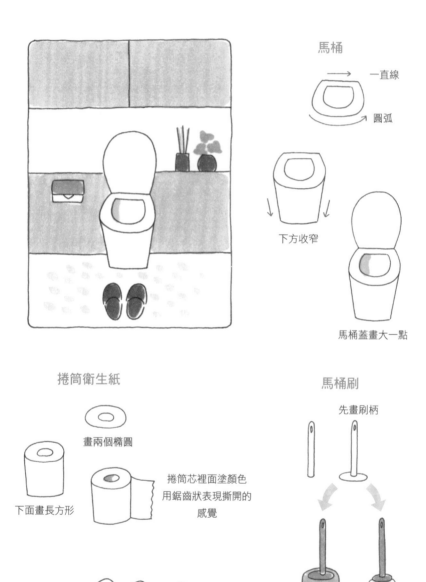

馬桶

一直線

圓弧

下方收窄

馬桶蓋畫大一點

捲筒衛生紙

畫兩個橢圓

下面畫長方形

捲筒芯裡面塗顏色
用鋸齒狀表現撕開的
感覺

馬桶刷

先畫刷柄

連盒子　　　只有刷子

拖鞋

這裡是弧線狀

浴室

蓮蓬頭

 斜斜的橢圓

滑順的弧線

畫出噴水的樣子
就更好懂了

洗髮精、潤髮乳瓶

瓶身畫成　　　　壓頭
自己喜歡的形狀

用標籤區分
洗髮精&潤髮乳

浴帽

戴起來的樣子

水盆　　　　　椅子

畫上陰影便能表現深度或孔洞

135

1F客廳

洗衣機

畫個大長方形

加上圓圈就是滾筒式

也可以畫出衣服

直立式

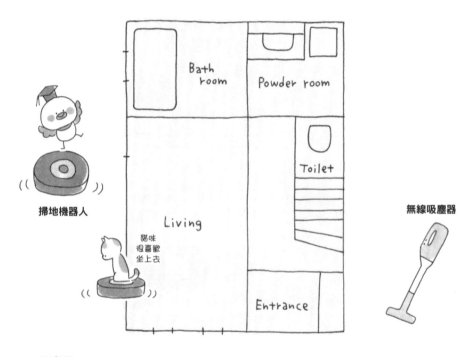

掃地機器人

貓咪
很喜歡
坐上去

無線吸塵器

吸塵器

畫1個圓形
和1個雞蛋形

吸頭部分
畫成直的

用管子連起來

客廳家具

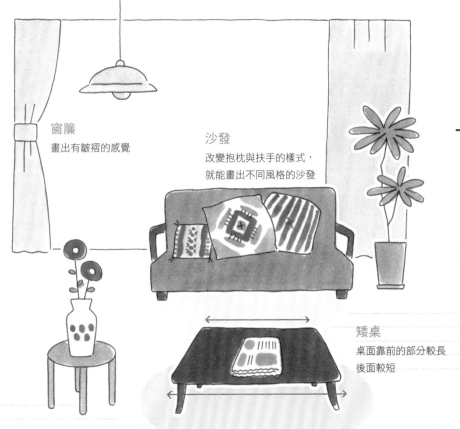

窗簾
畫出有皺褶的感覺

沙發
改變抱枕與扶手的樣式，
就能畫出不同風格的沙發

矮桌
桌面靠前的部分較長
後面較短

椅子
椅背造型可以有各種變化！

桌子
前方的桌腳較長
後方的畫短一點

2F餐廳、廚房

冰箱

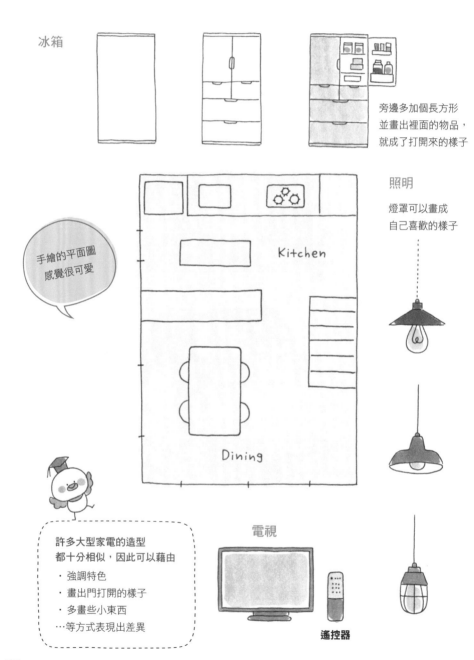

旁邊多加個長方形
並畫出裡面的物品，
就成了打開來的樣子

手繪的平面圖
感覺很可愛

照明

燈罩可以畫成
自己喜歡的樣子

Kitchen

Dining

許多大型家電的造型
都十分相似，因此可以藉由
· 強調特色
· 畫出門打開的樣子
· 多畫些小東西
…等方式表現出差異

電視

遙控器

季節家電

煤油暖爐

上下兩個長方形
大小不同

畫上直線

底座大一點

畫出旋鈕

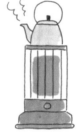

或在上面多畫個水壺

還可以烤地瓜

電扇

畫兩個圓
裡面的畫小一點

葉片也可以不畫輪廓，
直接用麥克筆塗

細長的支架

穩重的底座

重點部分上色
就可以了

廚房用品

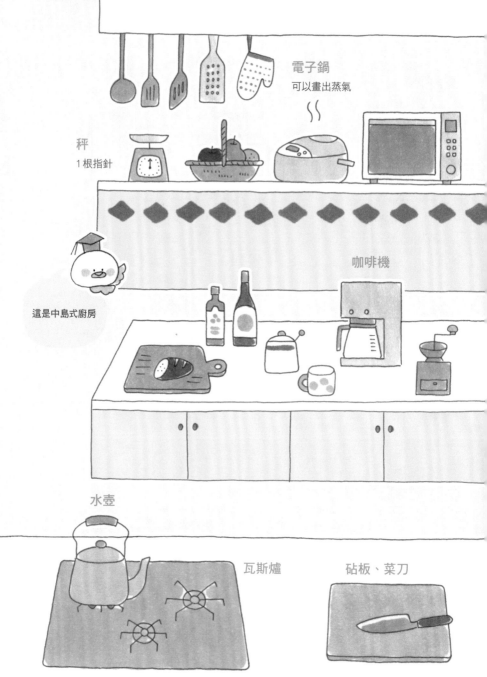

電子鍋
可以畫出蒸氣

秤
1 根指針

這是中島式廚房

咖啡機

水壺

瓦斯爐

砧板、菜刀

餐具　畫成自己喜歡的樣式吧

盤子
畫出心目中理想的花色、感覺

小碗

咖啡杯
可藉由顏色
表現出摩登、
穩重等風格

刀叉匙

保存容器

琺瑯瓷容器

奶油盒

茶壺

鍋子
不同料理使用的鍋子也會不一樣
要配合想呈現的料理畫出鍋子

平底鍋

3F臥室&個人空間

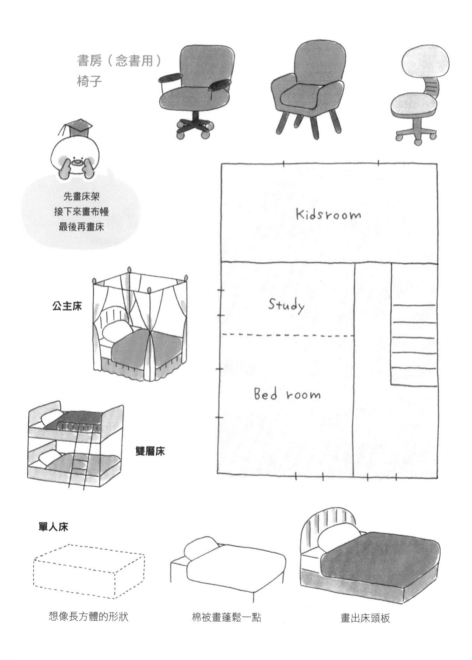

書房（念書用）
椅子

先畫床架
接下來畫布幔
最後再畫床

公主床

雙層床

單人床

想像長方體的形狀

棉被畫蓬鬆一點

畫出床頭板

電腦相關

小顆的按鍵等
可以不用畫出來

筆記型電腦

稍微畫斜點　　　　　　　這裡也畫成斜的　　　　　　畫出螢幕＆鍵盤

複合機

梯形　　　　　　　　畫個長方形表現厚度　　　　　　畫出按鍵等

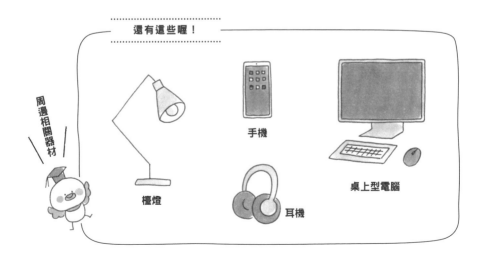

還有這些喔！

周邊相關器材

檯燈

手機

耳機

桌上型電腦

143

書桌上的東西

自己喜歡的相片

書

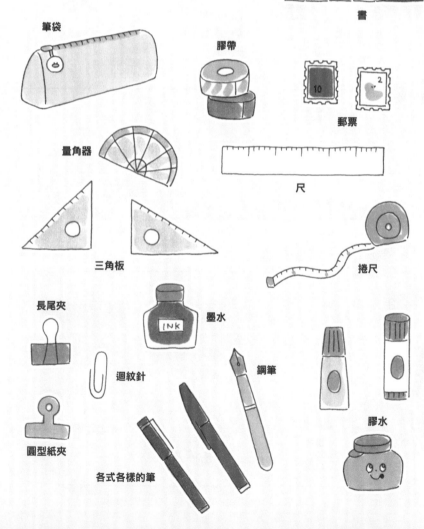

筆袋

膠帶

郵票

量角器

尺

三角板

捲尺

長尾夾

墨水

鋼筆

迴紋針

膠水

圓型紙夾

各式各樣的筆

剪剪貼貼

剪刀

畫個斜的「b」

長長的刀刃

交叉

打開的剪刀

畫裁切線的記號等，想要畫得簡單一點時，
只要用2個半圓和線條就能輕易畫出剪刀！

合起來的剪刀

美工刀

2條細長的棒狀

中間加上線

推出刀刃的按鈕

刀刃畫斜的

透明膠帶

先下降再上升的曲線

下面是長方形

圓形代表膠帶

加上刀刃
與拉出來的膠帶

145

書寫工具

各種筆
基本上都是在
細長的長方形上
做變化

鉛筆　　　　　自動筆　　　　　原子筆　　　　　麥克筆

**重點在於
每種筆的筆尖**

細線　　　　　接近三角形　　　　　圓圓的

畫出鋸齒狀就成了
不是圓形的鉛筆

有橡皮擦的

多色筆就畫出多個按
鍵

螢光筆等
筆尖畫成梯形

色鉛筆

紙類用品

紙類是在長方形
的基礎上做變化

透明夾

筆記本

線圈筆記本

一角翻起來的紙

畫打開來的筆記本時
上方畫成圓弧狀
就能表現出紙張的柔軟度

邊角較圓
上方為線圈的記事本

不同的厚度

藉由厚度變化就能畫
出不同種類的書

稍微畫出側面
就會有立體感

書要稍微畫厚一點

字典則更厚

147

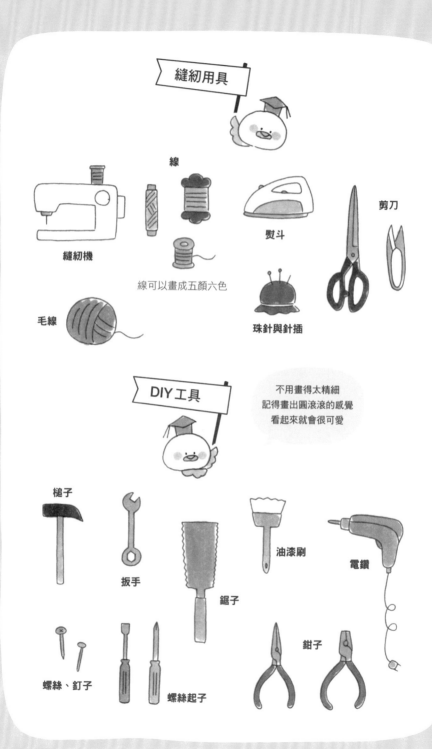

縫紉用具

線

縫紉機

熨斗

剪刀

線可以畫成五顏六色

毛線

珠針與針插

DIY工具

不用畫得太精細
記得畫出圓滾滾的感覺
看起來就會很可愛

槌子

扳手

油漆刷

電鑽

鋸子

螺絲、釘子

螺絲起子

鉗子

交通工具

軌道車輛

新幹線
車頭前方窄
窗戶及車輪畫小一點
畫側面的樣子
會比較好畫

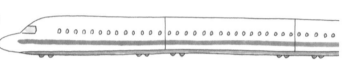

電車
長方形和圓形組合而成
塗成不同顏色
就能畫出
其他路線的電車

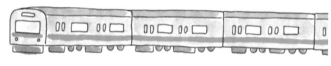

蒸氣火車
重點是正面的圓形
與煙囪
塗成灰色系
或豆沙色比較適合

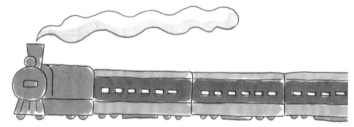

路面電車
幾乎和電車相同
但車廂較短
稍微畫得圓潤些
營造出懷舊氣氛
會更有感覺

常見的工作車輛

消防車

基本上是正方形
擋風玻璃畫成斜的

後面是長方形

畫上窗戶、警笛
捲起來的水管

上面畫雲梯
塗成紅色系

救護車

基本上是長方形
擋風玻璃畫成斜的

輪胎

畫出前後的警笛

加上紅色線條

警車

梯形的左右兩邊
往下延伸

下面連起來
畫出輪胎與車窗

上面有警笛

車身下半部分
是灰色系

151

出現在工地的工作車輛

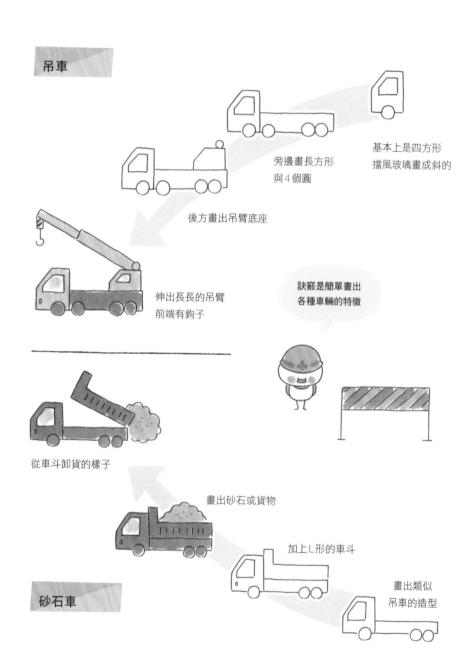

吊車

基本上是四方形
擋風玻璃畫成斜的

旁邊畫長方形
與4個圓

後方畫出吊臂底座

伸出長長的吊臂
前端有鉤子

訣竅是簡單畫出
各種車輛的特徵

從車斗卸貨的樣子

畫出砂石或貨物

加上L形的車斗

畫出類似
吊車的造型

砂石車

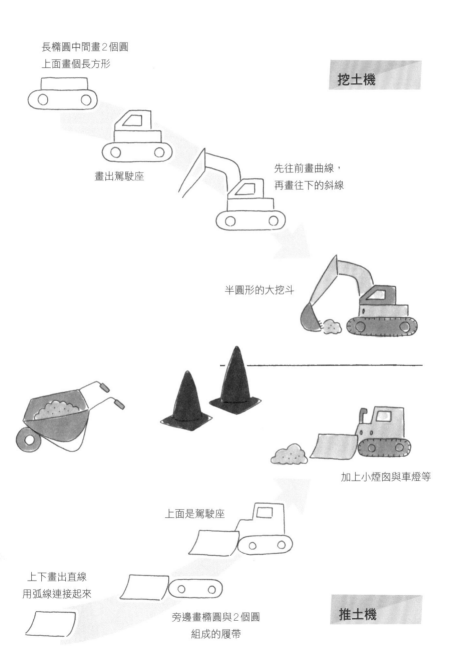

長橢圓中間畫2個圓
上面畫個長方形

挖土機

畫出駕駛座

先往前畫曲線，
再畫往下的斜線

半圓形的大挖斗

加上小煙囪與車燈等

上面是駕駛座

上下畫出直線
用弧線連接起來

旁邊畫橢圓與2個圓
組成的履帶

推土機

遊樂園

旋轉木馬

以三角形屋頂搭配波浪狀
裝飾表現可愛的感覺

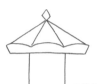

2條線代表中間的柱子

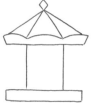

穩重的長方形底座

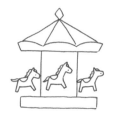

畫上馬

用直線連起來、著色

摩天輪

雲霄飛車
畫出角度會讓人嚇破膽的
軌道吧！

畫3個大小不同的圓

畫個三角形

大約將圓
分為8等分

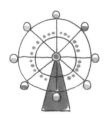

外圍畫上小圓
用不同色彩打造出歡樂氣氛

奇幻風格

不用太在意小細節
特徵能讓人看懂就好

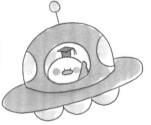

海盜船

船頭的線條長一點
下方畫波浪狀

前方的帆

中央的帆畫大一點

後方再畫一面
和前方差不多大的帆

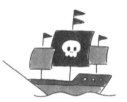

最大的帆上畫個骷髏

南瓜馬車

先在正中間畫個橢圓
兩邊再加上飽滿的果肉

畫上蒂頭便是南瓜

畫出窗戶與藤蔓
下方畫個小小的突起

前後加上圓形車輪

畫出韁繩及紋路

155

生活中的交通工具

腳踏車

畫2個大圓與1個小圓　　　　以線條連起來　　　　　　用線條畫出龍頭
圓心對齊在一直線上

座椅、踏板、龍頭　　　　　　加上籃子

公車

四方形的車身　　　　　　　　畫出車窗　　　　　　　再加上站牌就更有氣氛了
與長方形的車門

這些也很常見

計程車　　　　　　**郵務車**　　　　　　**物流車**

三輪車

用線條與長方形畫出龍頭

前方畫個大車輪

連起來

座椅

後面畫個小車輪

再畫出第3個

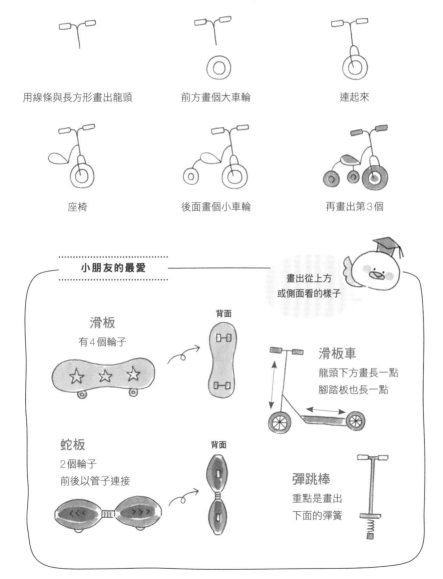

..
小朋友的最愛
..

畫出從上方
或側面看的樣子

滑板
有4個輪子

背面

滑板車
龍頭下方畫長一點
腳踏板也長一點

蛇板
2個輪子
前後以管子連接

背面

彈跳棒
重點是畫出
下面的彈簧

157

古時候的交通工具

像是用這樣
的方式抬

轎子

棍子穿過中間

類似房屋的形狀

加上窗戶等裝飾

人力車

拉的時候類似這樣

畫個大車輪與屋頂

畫出座椅與放腳的地方

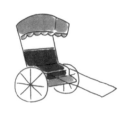

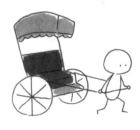

用線條增加立體感

加上裝飾及拉車的把手

158

建築物

世界傳統民家

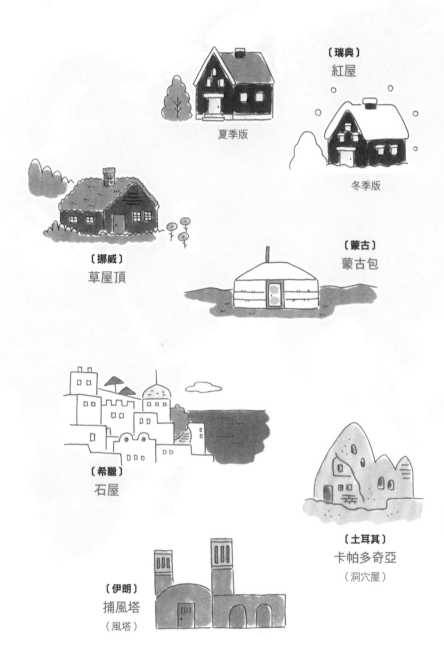

〔瑞典〕
紅屋

夏季版

冬季版

〔挪威〕
草屋頂

〔蒙古〕
蒙古包

〔希臘〕
石屋

〔土耳其〕
卡帕多奇亞
（洞穴屋）

〔伊朗〕
捕風塔
（風塔）

〔加拿大〕
盧嫩堡

〔日本〕
合掌屋

〔日本〕
老宅

〔夏威夷〕
古代民家

〔泰國〕
水上屋

〔菲律賓〕
高腳屋

機能性及設計
可說是五花八門

161

東京的建築

雷門

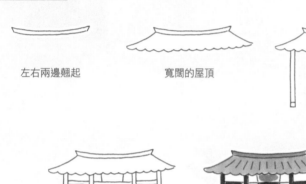

左右兩邊翹起　　寬闊的屋頂

柱子

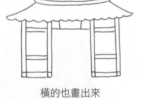

橫的也畫出來

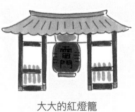

大大的紅燈籠

東京巨蛋

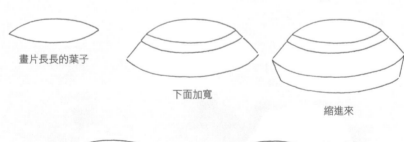

畫片長長的葉子

下面加寬

縮進來

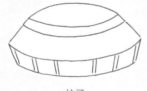

柱子

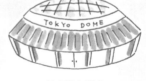

各處塗上顏色

162

東京車站

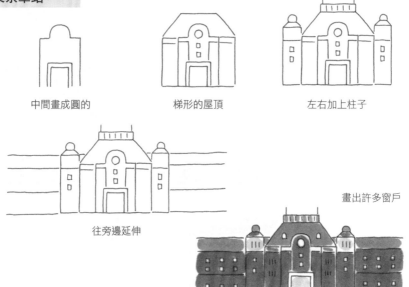

中間畫成圓的　　　　　　　梯形的屋頂　　　　　　　左右加上柱子

往旁邊延伸

畫出許多窗戶

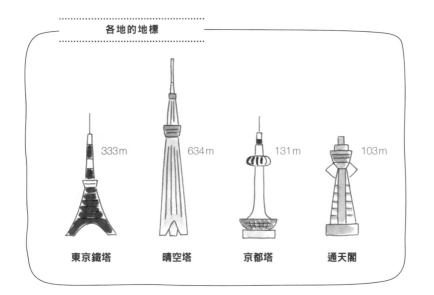

各地的地標

東京鐵塔	晴空塔	京都塔	通天閣
333m	634m	131m	103m

163

關西、中國地區的建築

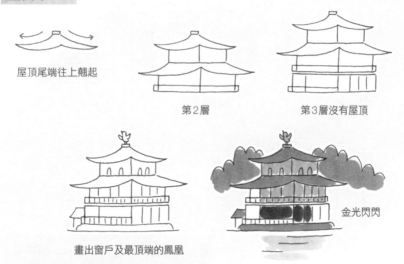

屋頂尾端往上翹起

第2層

第3層沒有屋頂

畫出窗戶及最頂端的鳳凰

金光閃閃

嚴島神社　大鳥居

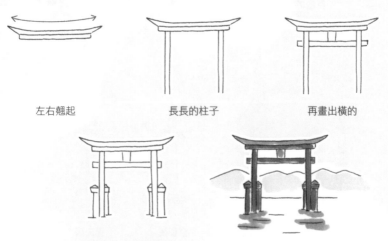

左右翹起

長長的柱子

再畫出橫的

周圍加上小根的柱子

聳立在海中的樣子

姬路城（別名：白鷺城）

正中央呈圓弧狀凹進去

畫1個三角形屋頂

2個三角形

畫2個梯形圍起來

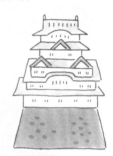

底部的石牆
外牆是白色的

法隆寺五重塔

三角形＋長方形

先畫4層

第5層下方的方形
畫大一點

畫出底座

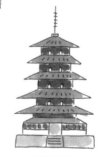

頂端的裝飾

九州、沖繩地區的建築

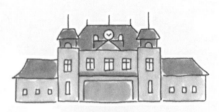

〔福岡縣〕
門司港車站
新文藝復興風格的木造西式建築

黑色外牆

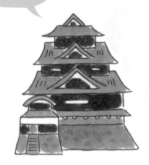

〔熊本縣〕
熊本城 （別名：銀杏城）
日本三大名城之一
別名是因為城內巨大的銀杏樹而來

細長的火箭

〔鹿兒島縣〕
種子島宇宙中心
大型火箭的發射地點

〔沖繩縣〕
首里城
樣式融合了
日本與中國的建築文化
用色十分特別

北海道、東北地區的建築

〔北海道〕
札幌市鐘樓
原本興建的目的
是當作札幌農學校的演武場
重點在於畫出中央的三角形屋頂

5個圓拱
所連成的橋

※畫圖時省略為3個

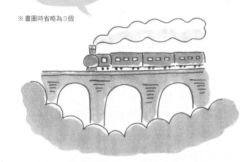

〔岩手縣〕
中尊寺金色堂
平安時代的佛堂
整座都是金色

〔岩手縣〕
眼鏡橋
據說宮澤賢治的《銀河鐵道之夜》
靈感來自於此

寺內最古老的建築

〔山形縣〕
立石寺
因松尾芭蕉的俳句「萬籟俱寂，
蟬鳴聲彷彿滲入岩石之中」
而聞名

167

世界各國的代表性建築

自由女神

臉的旁邊
畫出右手高舉火把

長長的衣服

左手拿著
一塊板子

腳下的底座

頭冠上畫出
7根尖銳的裝飾

萬里長城

連綿蜿蜒的城牆

城樓的入口

城樓

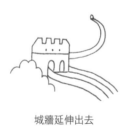

城牆延伸出去

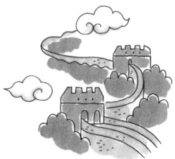

遠方的部分
可以用雲朵遮起來

古夫金字塔＆人面獅身像

上半身是人
手是獅子

臉為四方形
鼻樑高挺

用線條畫鼻子和嘴巴

臉的旁邊畫出菱形

後面畫個三角形的金字塔

用點和線
表現出沙漠的感覺

契琴伊薩遺址

四方形入口

左右畫出階梯狀線條

整體形狀類似三角形

中央的階梯

以石頭建造而成

泰姬瑪哈陵

長方形上面
畫個洋蔥的形狀

左右兩邊加上
小一點的洋蔥造型建築

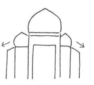

兩側再畫出長方形
上面稍微斜一點
就會有立體感

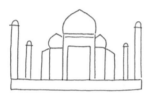

畫個長長的底座

左右共4根柱子
靠後面的2根畫小一點

聖瓦西里主教座堂

洋蔥造型的塔

再畫2座小一點的

多加2座大的

後方畫個大三角形
左側與前方畫小三角形

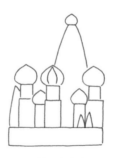

下面畫出底座

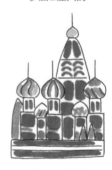

上色並加上裝飾

聖家堂

帶圓潤感的三角形

後面再畫4個長的

尖端加上裝飾

左右畫出鋸齒狀的建築

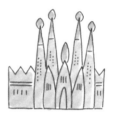

整體為黃褐色

聖米歇爾山

畫出中央最高的塔

左右兩邊加寬

往下延伸

一叢叢的樹木

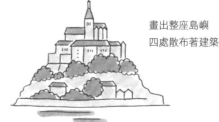

畫出整座島嶼
四處散布著建築

比薩斜塔

斜斜的長方形

畫出水平線
會更容易讓人了解

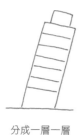

分成一層一層

畫出入口

再畫面旗子

聖保羅大教堂

三角屋頂的房屋

左右為長方形建築

後面畫個大長方形

上面加上圓頂
與燈塔般的建築

往兩旁延伸
稍微上點顏色

 天氣、季節、行星

天氣

晴天

艷陽高照

陽光和煦

陰天

晴時多雲

陰轉雨

雨天

豪雨

颱風

下雪

暴風雪

豪雪

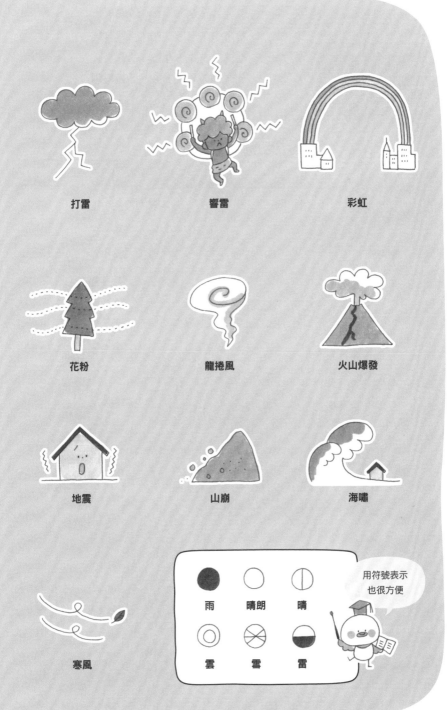

打雷

響雷

彩虹

花粉

龍捲風

火山爆發

地震

山崩

海嘯

寒風

雨　　晴朗　　晴

雲　　雪　　雷

用符號表示
也很方便

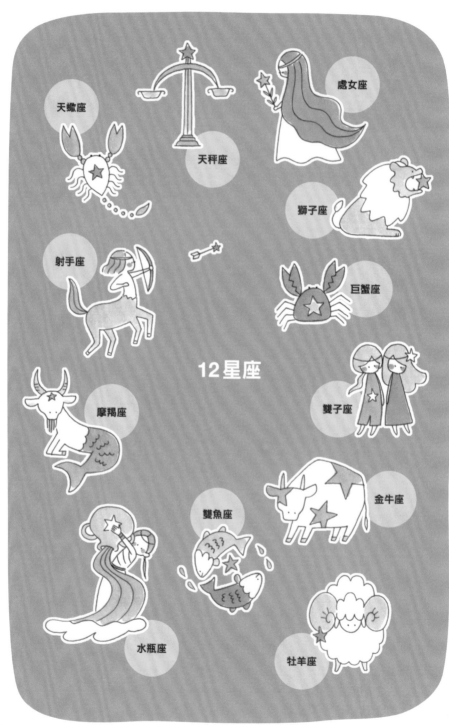

176

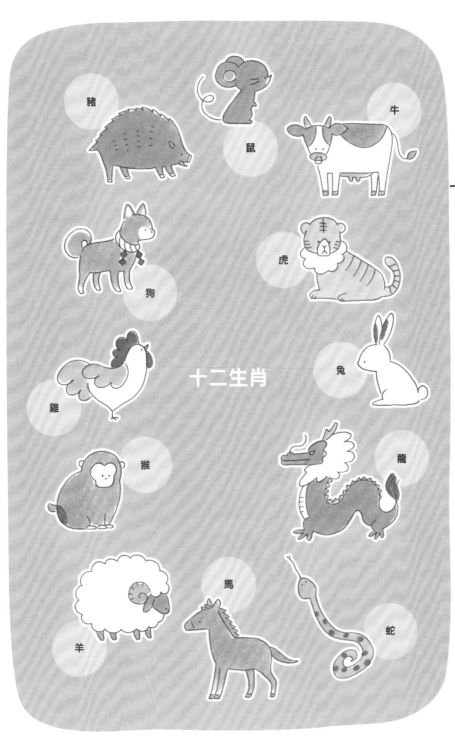

四季山景（春）

穿插黃色及粉紅色等鮮豔色彩
使用偏亮的綠色表現新芽

四季山景（夏）

綠意盎然，充滿蒼翠色彩
也可以畫出積雨雲，看起來更有夏天的感覺

露營用品

帳篷

豪華露營用帳篷

睡袋

野炊餐盒

鑄鐵鍋

杯子

四季山景（秋）

葉子轉為紅、黃等色彩
整體帶有秋意

落葉等

松毬果

橡實

四季山景（冬）

冬季雪景
可以畫出一些樹枝、樹幹

四季海景（夏）

製造出對比，表現夏日的活力
使用鮮豔色彩畫海灘上的東西更有夏天的感覺

夏日海灘風情畫

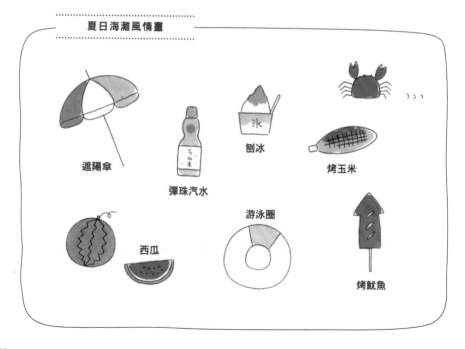

遮陽傘

彈珠汽水

刨冰

烤玉米

西瓜

游泳圈

烤魷魚

四季海景（冬）

整體色彩寒冷蕭瑟
雲畫成扁長狀看起來會有吹風的感覺

冬季海灘風情畫

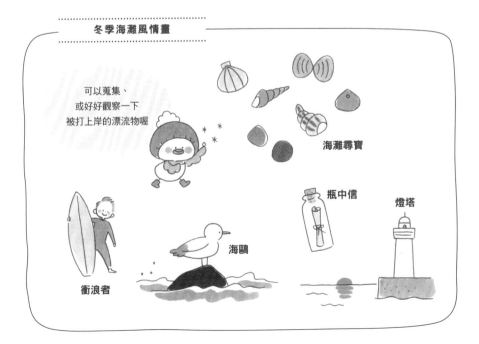

可以蒐集、
或好好觀察一下
被打上岸的漂流物喔

海灘尋寶

瓶中信

燈塔

海鷗

衝浪者

雲與時間變化

用COPIC上色
可以表現出朦朧感

好像一團一團堆積起來
積雨雲

拖出長長的白線
飛機雲

許多小朵的雲排列在一起
高積雲

以同色系色彩畫出深淺
雨雲

用白色墨水的原子筆
點出不同大小的星星

用橘色及黃色畫出陰影
傍晚的雲

重疊不同色彩
夜空的銀河

......................
太陽與影子

畫出影子可營造陽光
眩目的感覺
用在盛夏等想表現出
對比的時節

整個人加上陰影
就有了背光的效果

185

月亮與行星

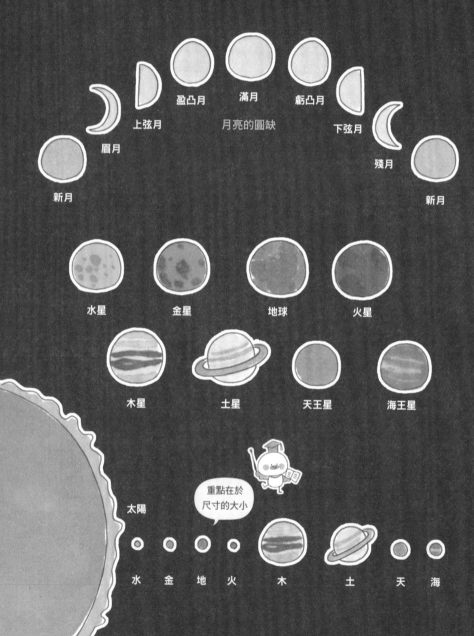

上弦月

盈凸月　　滿月　　虧凸月

下弦月

眉月

月亮的圓缺

殘月

新月

新月

水星　　　金星　　　地球　　　火星

木星　　　土星　　　天王星　　海王星

太陽

重點在於尺寸的大小

水　金　地　火　　木　　土　　天　海

 格線、文字、圍繞效果

磨練基本技巧

反覆畫出相同圖案

如何加粗文字

「基本上」是加粗縱向線條
平假名、漢字則是整體的
均衡感更重要！

英文字母

加粗其中一邊的線條就對了
至於在寫單字的時候

請記得相同的字母
要選擇同一邊加粗

N H M

呈筆直狀的字母
可以兩邊都加粗
這樣會顯得比較平衡

稍微突出一點
會更有特色

A B F

平假名

先加粗最好分辨的
縱向線條

接著加粗感覺似乎
比較單薄的部分

維持整體平衡
加以調整

漢字

加粗最重點的
那一條線

強調點與線

留意視覺上的均衡
將整體加粗

萬用百搭的字體　直線加粗文字

A B C D E F G H I
J K L M N O P Q R
S T U V W X Y Z ?

a b c d e f g h i
j k l m n o p q r
s t u v w x y z !

1 2 3 4 5 6 7 8 9 0 ;

衍生變化

GOOD　thank you!

あいうえお　かきくけこ
さしすせそ　たちつてと
なにぬねの　はひふへほ
まみむめも　や　ゆ　よ
らりるれろ　わ　を　ん

アイウエオ　カキクケコ
サシスセソ　タチツテト
ナニヌネノ　ハヒフヘホ
マミムメモ　ヤ　ユ　ヨ
ラリルレロ　ワ。ヲッン

雙線文字

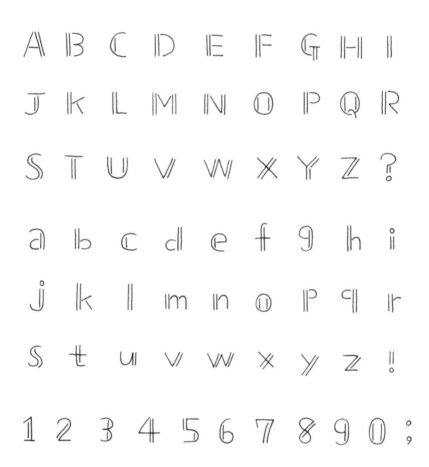

あいうえお　かきくけこ
さしすせそ　たちってと
なにぬねの　はひふへほ
まみむめも　や　ゆ　よ
らりるれろ　わ　を　ん

アイウエオ　カキクケコ
サシスセソ　タチツテト
ナニヌネノ　ハヒフヘホ
マミムメモ　ヤ　ユ　ヨ
ラリルレロ　ワ　ヮ　ヲ。ン

圓圈文字

A B C D E F G H I
J K L M N O P Q R
S T U Y W X Y Z ?

a b c d e f g h i
j k l m n o p q r
s t u v w x y z !

1 2 3 4 5 6 7 8 9 0 ;

衍生變化

Happy Birthday!　Thank you!

あ　い　う　え　お　　か　き　く　け　こ

さ　し　す　せ　そ　　た　ち　つ　て　と

な　に　ぬ　ね　の　　は　ひ　ふ　へ　ほ

ま　み　む　め　も　　や　　ゆ　　よ

ら　り　る　れ　ろ　　わ　　を　　ん

ア　イ　ウ　エ　オ　　カ　キ　ク　ケ　コ

サ　シ　ス　セ　ソ　　タ　チ　ッ　テ　ト

ナ　ニ　ヌ　ネ　ノ　　ハ　ヒ　プ　ヘ　ホ

マ　ミ　ム　メ　モ　　ヤ　　エ　　ヨ

テ　リ　ル　レ　ロ　　ワ　。　ヂ　゛　ン

常用到的英文訊息

可以在插畫中
加入文字，或嘗試
各種搭配組合！

對話框
畫出厚度感覺更加活潑

生日
可以在生日蛋糕裡
寫上祝福的話

祝福、問候
使用喜氣的顏色
並畫出代表吉利的物品

感謝
在旗幟上寫下心裡的話

可以嘗試在文字中
加上線條或色彩

白色文字
先用線條描出文字，
再塗滿背景

文字結合插畫
將文字與插畫融為一體

一部分文字換成插畫
其中一個字母改用插畫表現

讓訊息帶有設計感
可以在色彩、形式上發揮
各種創意

同時使用2種設計
希望對方特別注意的部分可以
用另一種設計加以強調

常用到的日文訊息

將文字排列整齊

有些訊息寫成平假名時，文字剛好可以整齊排列起來，不妨多加運用

寫在正方形裡

分成四等分，每格寫一個字

寫在插畫內

將訊息寫在搭配主題畫出來的插畫內，效果滿分！

可以配合生肖畫不同的插畫

每個字分開來

將訊息的字拆開來——寫進插畫中

周圍加上插畫
以季節花草點綴在周圍會
顯得更有品味

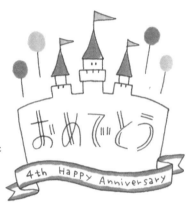

以插畫表現圍繞效果
在插畫圍成的空間內
寫上文字

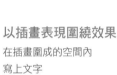

畫成插畫角色的台詞
文字像是從插畫角色口中
說出的台詞
會讓人感覺很可愛

畫出內心的感受
文字本身也用插畫的方式
表現更能打動人心

圍繞效果

用低調一點的顏色
更能突顯裡面的文字

強調重點訊息或句子
手繪更能營造出溫暖的氛圍

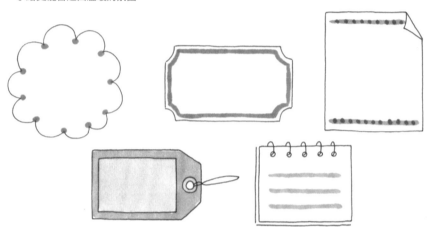

用麥克筆就能畫出超可愛的感覺

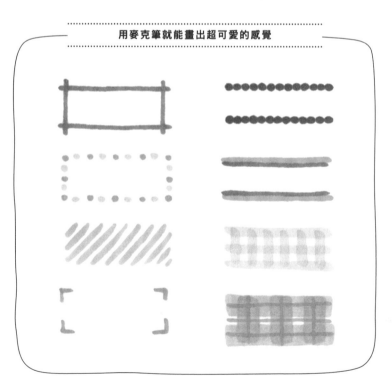

打造原創角色

想畫出怎樣的角色？

一面動筆畫一面想像！

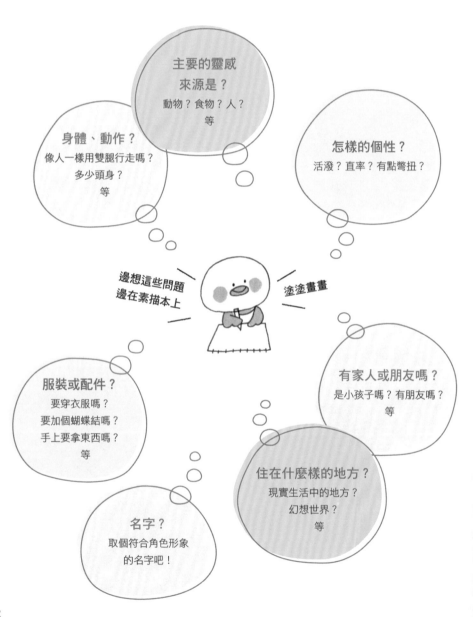

主要的靈感
來源是？
動物？食物？人？
等

身體、動作？
像人一樣用雙腿行走嗎？
多少頭身？
等

怎樣的個性？
活潑？直率？有點彆扭？

邊想這些問題
邊在素描本上

塗塗畫畫

服裝或配件？
要穿衣服嗎？
要加個蝴蝶結嗎？
手上要拿東西嗎？
等

有家人或朋友嗎？
是小孩子嗎？有朋友嗎？
等

名字？
取個符合角色形象
的名字吧！

住在什麼樣的地方？
現實生活中的地方？
幻想世界？
等

畫出角色的特徵！

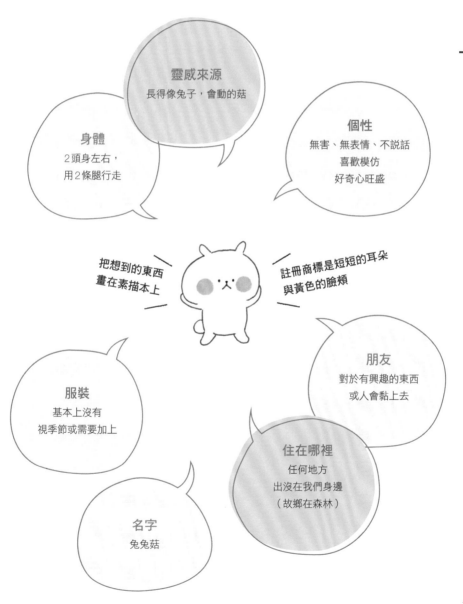

靈感來源
長得像兔子，會動的菇

身體
2頭身左右，
用2條腿行走

個性
無害、無表情、不說話
喜歡模仿
好奇心旺盛

把想到的東西
畫在素描本上

註冊商標是短短的耳朵
與黃色的臉頰

服裝
基本上沒有
視季節或需要加上

朋友
對於有興趣的東西
或人會黏上去

住在哪裡
任何地方
出沒在我們身邊
（故鄉在森林）

名字
兔兔菇

為你想出來的角色
畫出各種不同的表情及動作！

決定了角色的個性後，接下來則要構思這個角色有哪些表情及動作。想像自己就是筆下的角色，在各種情境下會有怎樣的反應，能幫助你更容易具體畫出來。

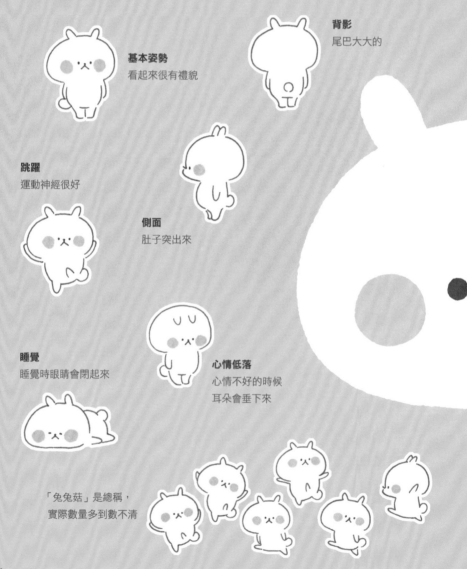

基本姿勢
看起來很有禮貌

背影
尾巴大大的

跳躍
運動神經很好

側面
肚子突出來

睡覺
睡覺時眼睛會閉起來

心情低落
心情不好的時候
耳朵會垂下來

「兔兔菇」是總稱，
實際數量多到數不清

穿雨衣

撐傘

蓋棉被

看到別人有的東西會
覺得很羨慕，自己也
跟著做出來

口罩

用膠帶黏住

基本上是以
自己的臉為造型

開心
開心的時候
眼睛會閃閃發亮

吃東西
嘴巴只有在吃東西
的時候會張開

【主要色彩】

下一頁會稍微介紹
兔兔菇的誕生過程

其實兔兔菇的雛形是我高中時想出來的，
後來經歷許多變化才有了現在的樣貌及角
色設定。能一次想好角色的完整設定當然
很棒，不過多花點時間慢慢將角色建立起
來也是一種方法，好好享受這其中的過程
吧。

兔兔菇的誕生故事

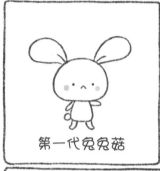

第一代兔兔菇

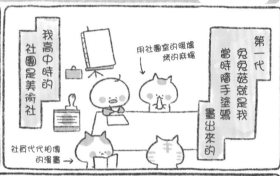

我高中時的社團是美術社

用社團室的暖爐烤的麻糬

社員代代相傳的塗畫→

第一代兔兔菇就是我當時隨手塗鴉畫出來的

社團的指導老師很喜歡菇類

真的？

可以吃喔？

這個可以吃

這是什麼東西？

因此我們也常常接觸

有時候還會吃謎樣的菇類火鍋

我對於油畫或雕刻一竅不通

慘烈…

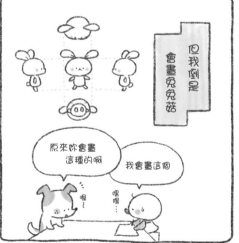

但我倒是會畫兔兔菇

看著

自己改喔！

這樣！這樣！

起

畫的話我就自己改喔…

原來妳會畫這種的啊

我會畫這個

嗚～

嗚嗚

以下是
我的方法

把作品上傳IG！
讓更多人看到

1 畫好插畫以後

2 到窗邊拍照

光線比較好

3 登入 IG 之後

4 選擇相片（插畫）進行編輯

※想一次發布好幾張相片的話就選 的記號。

常用到的
編輯功能

調整

 調整相片的
角度或大小

色度

 主要是調鮮豔

亮度

 主要是調亮

對比

 在相片看起來模糊時調整

5 加上標題及主題標籤（＃）後發布

加了＃之後就能以相同的標籤搜尋，是很方便的功能。主題標籤別忘了放角色的名字喔！英文名稱也一併附上，會更容易向其他國家的人宣傳。

例：＃兔兔菇　＃usagitake

打造角色的專屬商品！

許多商品其實都能夠以客製化的方式製作。
雖然最後拿到的可能只是模擬實際成品的電子檔，但已經很令人開心了。
絕對值得一試！

LINE
個人原創貼圖

只要完成製作、提出申請並通過審查，
就可以自行創作＆販售LINE的貼圖。

紙膠帶

這是我之前參加紙膠帶
作品募集的作品（非賣
品）。很多人都跟我說
「好想要～」呢！

徽章

這是為了「兔兔菇大挑
戰」這項企劃的特別獎
製作的獎品（非賣品）。
將兔兔菇設計成圓形的
徽章是件很開心的事。

挑戰自己做繪本！
先從迷你分鏡圖練習畫起

建議可以先去書店或圖書館，找找看自己想做的是哪種風格的繪本。書
本尺寸、圖案大小、文字量及色彩數量等細節可以先模仿既有的範例。

為繪本設計美美的封面！
先想一想要在封面上畫什麼

封面可說是繪本的門面，要拿書裡的圖當封面或是另外畫封面其實都無妨。
唯一要提醒的，就是封面必須能讓人看了會迫不及待想要把書打開來一探究竟。

以兔兔菇和小熊
相遇的森林為靈感，
畫出圍繞效果並上色

index

217

index

[十一～十五劃]

index

カモ

插畫家

從事原子筆塗鴉的書籍創作及電視節目等媒體、廣告、出版的插畫製作等，並活躍於日本國內外的插畫教學工作坊！在《隨心所欲彩繪我的365天》等作品中的教學內容可愛又容易上手，因此獲得超高人氣。

IG帳號illustratorkamo每天都會上傳以原創角色「兔兔菇」為主角的創作內容。

KAMO SAN NO ILLUST DAIHYAKKA
© 2021 Genkosha Co., Ltd. KAMO
Originally published in Japan by GENKOSHA Co., Ltd
Chinese (in traditional character only) translation rights arranged with
GENKOSHA Co., Ltd through CREEK & RIVER Co., Ltd.

カモ老師的
簡筆插畫大百科

出　　　　版／楓書坊文化出版社
地　　　　址／新北市板橋區信義路163巷3號10樓
郵 政 劃 撥／19907596　楓書坊文化出版社
網　　　　址／www.maplebook.com.tw
電　　　　話／02-2957-6096
傳　　　　真／02-2957-6435
作　　　　者／カモ
翻　　　　譯／甘為治
責 任 編 輯／王綺
內 文 排 版／謝政龍
港 澳 經 銷／泛華發行代理有限公司
定　　　　價／350元
出 版 日 期／2021年10月

國家圖書館出版品預行編目資料

カモ老師的簡筆插畫大百科 / カモ作；
甘為治譯. -- 初版. -- 新北市：楓書坊文
化出版社, 2021.10　面；　公分

ISBN 978-986-377-702-1（平裝）

1. 插畫　2. 繪畫技法

947.45　　　　　　　110010712